클립 스튜디오로 제작하는

# 동물귀 캐릭터
# 일러스트 테크닉

## 【일러두기】

- 'CLIP STUDIO PAINT'는, 주식회사 셀시스(CELSYS)의 등록상표입니다. 집필 시점(2020년 5월)의 CLIP STUDIO PAINT의 최신 버전은 1.9.11입니다. 본서는 CLIP STUDIO PAINT PRO를 기본으로 해설하고 있으며, EX와 DEBUT에서도 활용하실 수 있습니다.

- 'Adobe Photoshop'는 어도비 시스템즈사(Adobe Systems Incorporated)의 미국을 포함한 다른 나라의 상표 또는 등록상표입니다. 집필 시점(2020년 5월)의 Adobe Photoshop의 최신 버전은 2020(21.1.2)입니다.

- 본문에서 해설하는 기능이나 용어의 명칭은 CLIP STUDIO PAINT나 Adobe Photoshop 상에서의 표기를 우선하고 있습니다.

- 본문의 해설은 Windows용 소프트웨어를 중심으로 진행하지만, macOS에서도 이용하실 수 있습니다. 또한 CLIP STUDIO PAINT는 iPad와 iPhone에서, Adobe Photoshop은 iPad에서도 사용 가능합니다.

- 본문 내용은 집필 시점의 정보이며 집필 이후에 변경될 수 있는 점 양해바랍니다. 인터넷상의 자료 정보 또한 예고 없이 URL 등의 출처 정보가 변경될 수 있습니다.

- 본문 중의 ™, ®등의 마크는 생략했습니다.

- 본문 내용은 정보 제공만을 목적으로 하고 있으므로 본서를 이용한 운용은 독자 자신의 책임과 판단 하에 이용해 주십시오.

- CLIP STUDIO PAINT 한글판 공식 홈페이지 주소는 https://www.clipstudio.net/kr입니다.

KEMOMIMI CHARA ILLUST MAKING
by Shugao, Hoshi, Sakura Oriko, Rimukoro, Makihitsuji, jaco
edited by Remic
Copyright © 2020 GENKOSHA CO., Ltd.
All rights reserved.
Original Japanese edition published by GENKOSHA CO., Ltd.
Korean translation copyright © 2021 by Samhomedia
This Korean edition published by arrangement with GENKOSHA CO., Ltd., Tokyo,
through HonnoKizuna, Inc., Tokyo, and Shinwon Agency Co.

# 시작하며

《클립 스튜디오로 제작하는 동물귀 캐릭터 일러스트 테크닉》으로 독자 여러분을 만나게 되어 무척 기쁩니다.

이 책은 동물귀가 달린 미소녀 캐릭터의 디지털 일러스트 제작에 관한 해설 및 노하우를 담았습니다. 동물귀 캐릭터 일러스트에 특화된 6인의 일러스트레이터가 각기 다른 매력의 동물귀 캐릭터를 선보입니다. 대표적인 페인트 소프트웨어인 클립 스튜디오(CLIP STUDIO PAINT)와 포토샵(Adobe Photoshop)을 활용해 일러스트를 완성하기까지의 작업 과정을 해설합니다.

캐릭터 디자인의 테마로 설정한 동물은 개, 고양이, 토끼, 여우, 늑대, 양이며, 해당 동물의 특징을 한껏 살린 캐릭터의 독특한 매력을 만나 보실 수 있습니다. 복슬복슬하고 폭신한 질감 표현 등 동물귀 캐릭터 특유의 매력을 200% 표현하는 노하우를 담았습니다. 동물을 의인화한 캐릭터를 그릴 때의 팁을 비롯해 러프 스케치, 선화, 채색, 가공 등 디지털 일러스트 제작 과정을 작가별로 꼼꼼하게 소개합니다.

주된 작업은 클립 스튜디오(PRO)로 진행하지만, 게재된 모든 작품은 디지털 일러스트의 기본 작법 과정에 충실하게 제작되었으므로 포토샵, 페인트 툴 SAI(Paint Tool SAI), 메디방 페인트(MediBang Paint) 등 다른 소프트웨어를 통해서도 제작할 수 있습니다. 소프트웨어 운영체제는 Windows를 기본으로 해설하지만, 일부를 대체하면 macOS, iPad, iPhone(클립 스튜디오만 해당) 버전에서도 문제없이 활용할 수 있습니다.

이 책이 자신만의 아이디어를 한껏 펼치는 창작 활동을 시작하는 계기가 되고, 일러스트를 열정적으로 그리고 있는 분께는 조금이나마 유익한 자료가 되기를 바랍니다. 이 책으로 보다 많은 분들이 동물귀 캐릭터의 매력을 만날 수 있다면 더없이 기쁘겠습니다.

2020년 5월

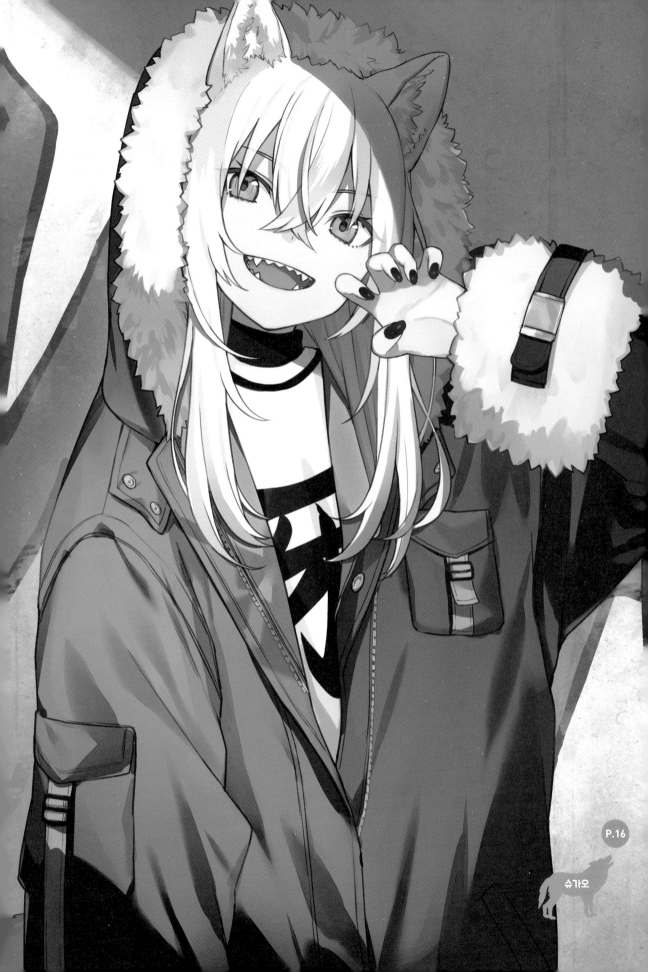

슈가오

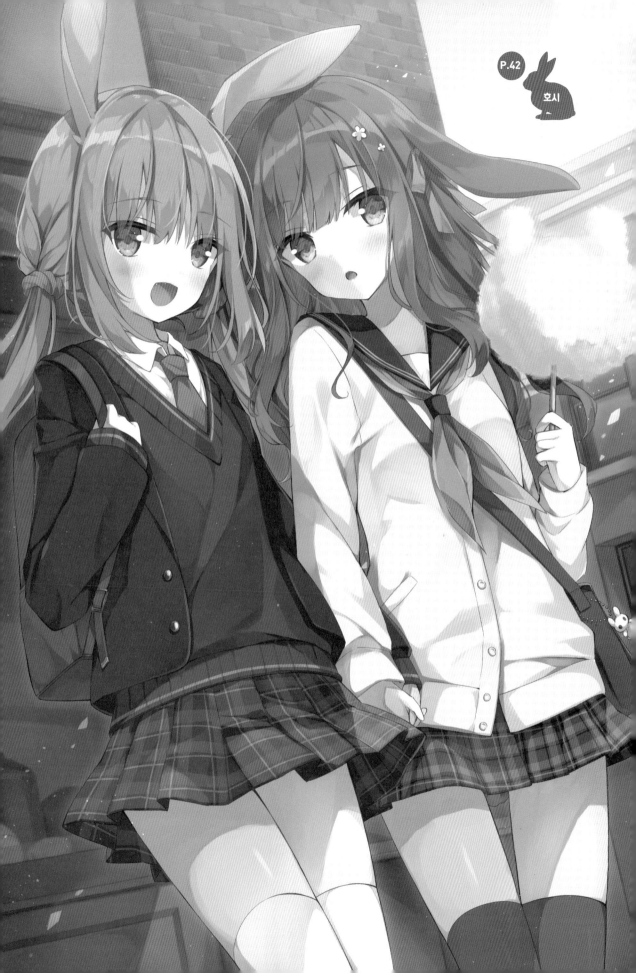

P.42 호시

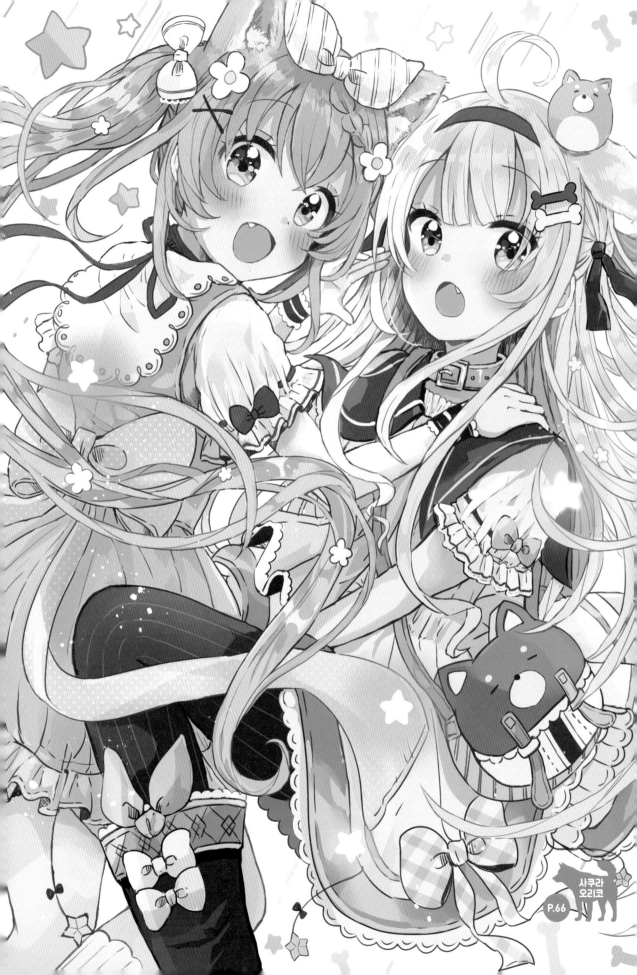

사쿠라
오리코
P.66

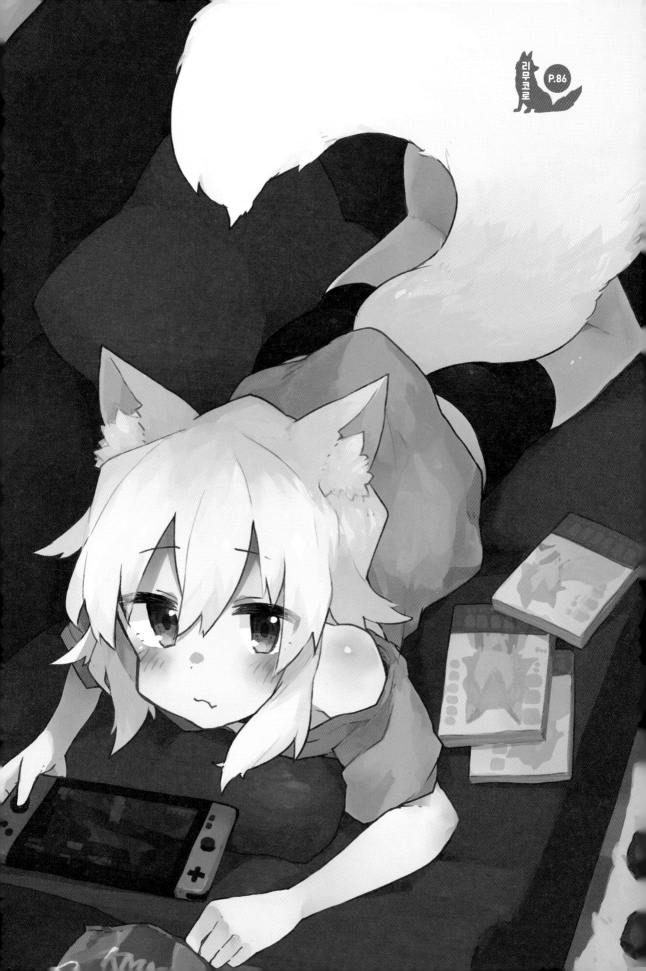

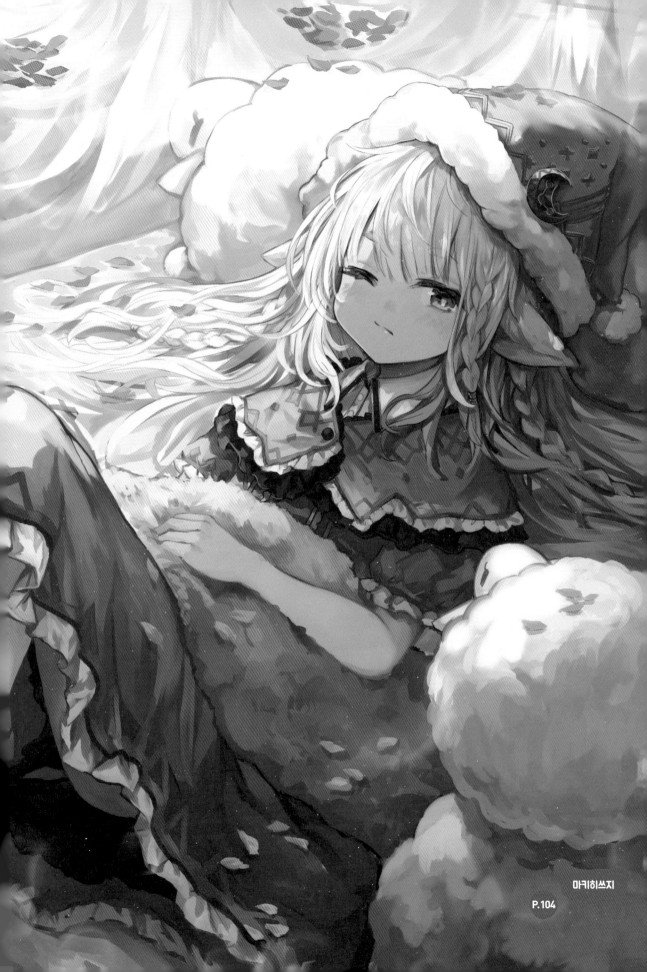

jaco

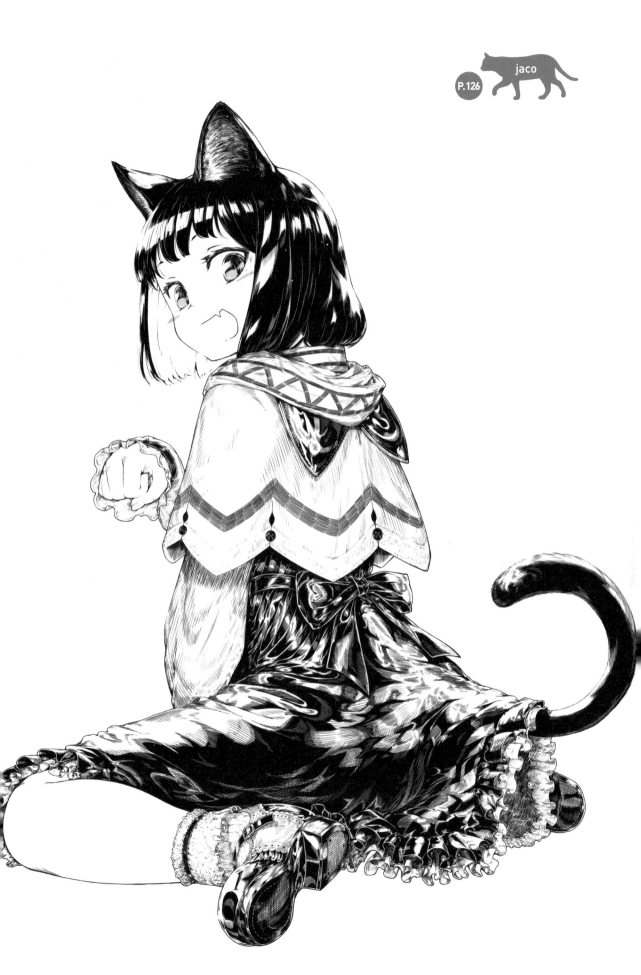

# CONTENTS

## 일러스트 메이킹

## 소프트웨어 소개

# CLIP STUDIO PAINT ——————— 146

# Adobe Photoshop ——————— 156

# 이 책의 사용법

이 책은 크게 【일러스트 메이킹】 편과 【소프트웨어 소개】 편으로 구성되어 있습니다. 【일러스트 메이킹】에서는 동물을 모티브로 한 여섯 가지 캐릭터(동물귀 캐릭터)의 제작 과정을 해설합니다. 【소프트웨어 소개】에서는 디지털 일러스트 제작에 사용한 클립 스튜디오와 포토샵의 기본 기능을 간략히 소개합니다.

## 일러스트 사이즈

책에서 소개하는 일러스트 사이즈는 아래와 같습니다.

**일러스트 메이킹 01~05** (풀 컬러 일러스트)
해상도···· 350dpi
폭 ········· 2591px
높이······ 3624px

**일러스트 메이킹 06** (흑백+포인트 컬러 일러스트)
해상도···· 600dpi
폭 ········· 4440px
높이······ 6212px

## 일러스트 메이킹 편의 구성

**01** 「늑대 귀」 작가 : 슈가오 | 소프트웨어 : 클립 스튜디오 | 채색 : 브러시

**02** 「토끼 귀」 작가 : 호시 | 소프트웨어 : 클립 스튜디오 | 채색 : 브러시

**03** 「강아지 귀」 작가 : 사쿠라 오리코 | 소프트웨어 : 클립 스튜디오 | 채색 : 브러시, 두껍게 칠하기(임파스토)

**04** 「여우 귀」 작가 : 리무코로 | 소프트웨어 : 클립 스튜디오, 포토샵 | 채색 : 브러시

**05** 「양 귀」 작가 : 마키히쓰지 | 소프트웨어 : 클립 스튜디오, 포토샵 | 채색 : 두껍게 칠하기(임파스토)

**06** 「고양이 귀」 작가 : jaco | 소프트웨어 : 클립 스튜디오 | 채색 : 흑백 + 포인트 컬러

각 제작 과정은 여러 단계로 나누어져 있습니다.

작업 순서는 STEP 형식으로 구성되어 있으며 설명글과 이미지로 자세하게 설명합니다.

이 책에서 사용하는 색상은 RGB 컬러를 기준으로 삼습니다. 채색에 사용한 색의 RGB 값을 게재하고 있으므로 색상을 설정(p.148)할 때 해당 값을 입력하면 게재된 일러스트와 같은 색으로 설정할 수 있습니다.

**Point** 제작 시의 요령과 알아두면 편리한 토막 지식, 아이디어 등을 소개합니다.

(TIPS) 소프트웨어 기능에 관해 보충 설명을 합니다.

## 소프트웨어 소개 편의 구성

- CLIP STUDIO PAINT 기본 기능에 관한 설명
- Adobe Photoshop 기본 기능에 관한 설명

소프트웨어의 기능을 항목별로 나눠서 소개합니다.

상세 해설과 이미지로 기능 및 사용법을 설명합니다.

## 키의 표기

본문은 Windows용 소프트웨어로 설명합니다. macOS나 iPad, iPhone의 경우에는 키 표기가 일부 다르므로 이 책에 기재되어 있는 단축 키 등을 사용할 때는 오른쪽 내용을 참고하세요.

| Windows | | macOS, iPad, iPhone |
|---|---|---|
| Ctrl | → | command |
| Alt | → | option |

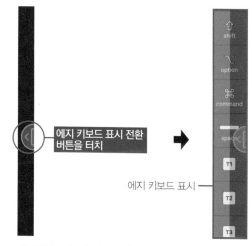

스와이프해서 '에지 키보드' 표시

에지 키보드 표시 전환 버튼을 터치

에지 키보드 표시

iPad용 클립 스튜디오의 경우에는 왼쪽(또는 오른쪽)의 화면 밖에서 화면 안으로 스와이프하면 '에지 키보드'가 표시됩니다.

iPhone용 클립 스튜디오는 에지 키보드 표시 전환 버튼을 터치하면 에지 키보드가 표시됩니다.

 # 일러스트 메이킹

# 01 늑대 귀

## 슈가오

동물귀와 동물을 좋아하는 일러스트레이터.
트레이딩 카드 게임(TCG) 'Z/X-Zillions of enemy X-'의 일러스트, 버추얼 유튜버 '타나카 히메·스즈키 히나', 가상
걸그룹 'KMNZ(케모노즈)'의 캐릭터 디자인을 비롯해 라이트 노벨의 삽화 등을 진행했다. 저서로는 《동물귀 의인화
캐릭터 북》이 있다.

### ✿ Comment

평소 다른 페인트 소프트웨어를 사용하고 있습니다만,
이번에 CLIP STUDIO PAINT를 본격적으로 사용해 보고
깜짝 놀랐습니다. 생각보다 사용하기가 너무 편했거든
요. 이번 제 작업이 여러분에게 조금이나마 참고가 된다
면 기쁠 거예요.

### ✿ Homepage

https://syugao.wixsite.com/kinakomochi

### ✿ Pixiv

https://www.pixiv.net/users/612602

### ✿ Twitter

https://twitter.com/haru_sugar02

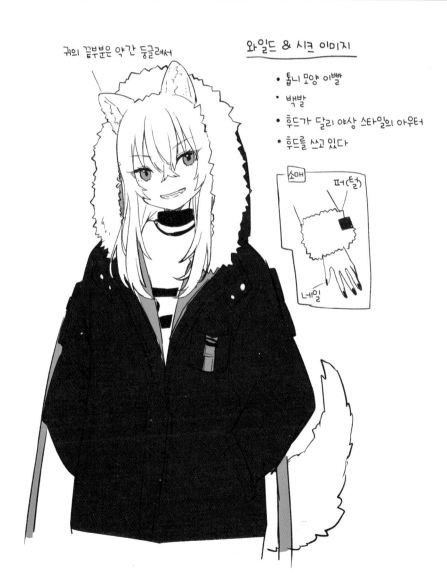

설정
이미지

귀의 끝부분은 약간 둥글려서

와일드 & 시크 이미지

- 톱니 모양 이빨
- 백발
- 후드가 달리 야상 스타일의 아우터
- 후드를 쓰고 있다

소매    퍼(털)

네일

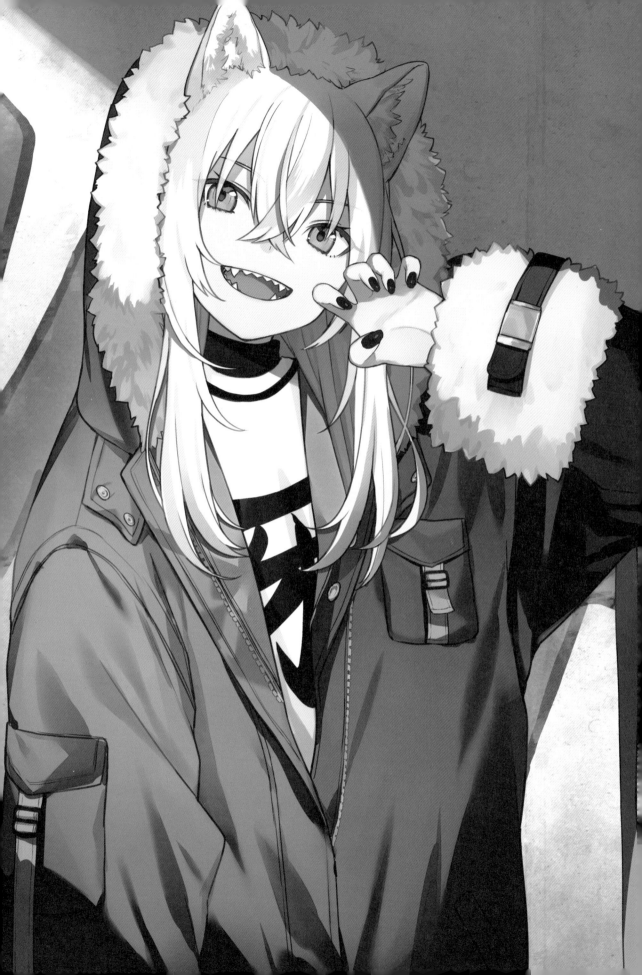

# 1 러프 스케치

러프 스케치에서 완성 이미지를 대략적으로 확정합니다. 제 경우는 러프라고 해서 너무 대충 그리면 선화 작업을 할 때 시간이 지나치게 많이 소요되므로 완성 시의 이미지가 보일 정도로 형태와 색상을 묘사하는 편입니다.

## STEP 1

대략적인 구도 러프. 대강의 구도와 포즈, 표정을 정합니다. 얼굴이나 다른 세부 사항은 다음 단계인 상세 러프에서 그립니다.

대략적인 구도 러프

### Point 보색을 활용한다

반대색을 말합니다. 일러스트에 보색 조합을 효과적으로 도입하면 강약이 돋보이는 색상 표현이 가능합니다. 그러나 보색을 지나치게 많이 사용하면 오히려 난잡해질 수 있으므로 주의합니다.

## STEP 2

상세 러프입니다. 대략적인 구도 러프를 베이스로 꼼꼼하게 다시 그립니다.
여기서는 흰색과 검은색을 메인 컬러로 잡고, 포인트 컬러로 오렌지색을 사용했습니다. 머리카락은 흰색 계열, 점퍼는 검은색 계열로 설정하고 눈이나 점퍼 안감 등 요소요소에 오렌지색을 넣어 악센트를 주었습니다.
배경은 콘크리트 벽 이미지인데, 단순하게 처리하면 전체적으로 색감이 빈약해 보이므로 오렌지색의 보색인 청색 계열로 벽에 글자(WOLF)를 넣어 전체적인 정보량과 색감을 더했습니다.

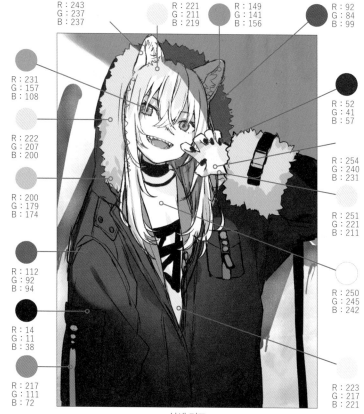

R : 243 G : 237 B : 237
R : 221 G : 211 B : 219
R : 149 G : 141 B : 156
R : 92 G : 84 B : 99
R : 231 G : 157 B : 108
R : 52 G : 41 B : 57
R : 222 G : 207 B : 200
R : 254 G : 240 B : 231
R : 200 G : 179 B : 174
R : 251 G : 221 B : 211
R : 112 G : 92 B : 94
R : 250 G : 245 B : 242
R : 14 G : 11 B : 38
R : 217 G : 111 B : 72
R : 223 G : 217 B : 221

상세 러프

얼굴과 상체 윗부분이 돋보이도록 캐릭터의 오른쪽 위와 왼쪽 아래에 현실적으로는 불가능한 가상의 그림자를 넣어 화면 중앙이 밝아 보이게 만듦으로써 보는 이의 시선을 유도했습니다.

가상의 그림자

## 2 선화  러프를 기초로 선을 깔끔하게 땁니다. 먼저 캐릭터 선화를 그려 봅시다.

### STEP 1

캐릭터 러프를 그린 레이어의 불투명도를 낮춰서 옅게 만듭니다(p.151). 여기서는 18%까지 낮췄습니다. 이 정도면 러프를 밑에 깔고 그 위에 선을 그리기 좋습니다.

불투명도를 낮춘다

캐릭터의 러프 레이어를 선택

### STEP 2

선화는 [연필] 도구 → 보조 도구[연필]의 [진한 연필]을 사용해 그렸습니다. 선화 레이어 폴더(p.150)를 만들고 그 안에 부분별 폴더를 만들었습니다. 레이어는 나중에 수정이나 변경이 쉽도록 '윤곽', '눈'과 같이 세부적으로 나눕니다. 러프를 따라 꼼꼼하게 선을 그립니다.

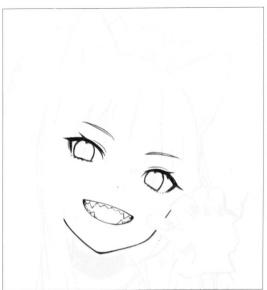

머리카락이 다른 부분과 겹쳐 있더라도 우선 무시하고 그립니다. 매끄럽고 부드러운 느낌을 살려 선을 그리고, 머리카락과 겹쳐 있는 부분은 레이어 마스크(p.153)를 사용해서 마스크를 해 둡니다. 지우개로 지우는 것보다 훨씬 편리합니다.

**Point** 항상 전체적인 밸런스를 의식한다

선화는 일러스트의 분위기와 완성도를 결정하는 작업이자 일러스트의 베이스를 만드는 작업입니다. 그리는 부분만 확대해서 보지 말고, 항상 다른 창을 열어 전체 밸런스를 확인하면서 그립니다. 다른 창은 [창] 메뉴 → [캔버스] → [신규 창]으로 표시할 수 있습니다.

일러스트를 감상할 때는 세세한 부분이 아니라 전체적인 인상과 밸런스가 먼저 눈에 들어오므로 그릴 때도 가능한 한 한 발 떨어져서 객관적으로 보도록 신경 써야 합니다.

 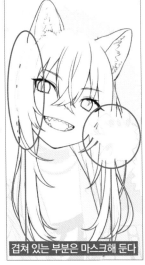

겹쳐 있는 부분은 마스크해 둔다

## STEP **4**

몸 부분도 선 그리기를 마쳤습니다.

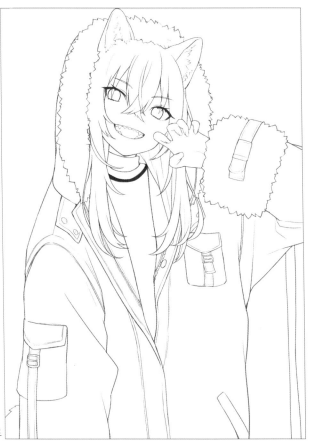

선화 작업 완료

# 3 밑색

밑색을 칠해서 각 부분의 색을 구분해 둡니다. 정교하게 채색하기 위한 기본 작업입니다.

## STEP 1

밑색을 칠하기 전에 채색 작업을 쉽게 할 수 있도록 '2 선화'의 **STEP 1~4**와 같이 준비합니다.
채색할 때 캐릭터 밖으로 삐져나오지 않도록 채색 레이어 폴더를 만듭니다.
[선택 범위] 메뉴 → [퀵 마스크]에서 퀵 마스크 레이어(p.153)를 만듭니다.

## STEP 2

퀵 마스크 레이어의 배경 부분만 채색해 보겠습니다.
우선 선화 레이어 폴더를 '참조 레이어'로 설정합니다. [채우기] 도구의 [다른 레이어 참조]를 선택한 후 '복수 참조' 항목의 '참조 레이어'를 체크합니다. 참조하지 않는 항목에서 '편집 레이어를 참조하지 않음'에 체크합니다.
캐릭터 외에 채색하지 않은 부분은 머리카락 틈새 등 작은 부분까지 빠짐없이 전부 채색해 둡니다.

클릭해서 참조 레이어 설정

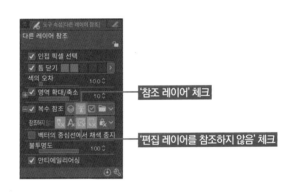

'참조 레이어' 체크

'편집 레이어를 참조하지 않음' 체크

배경 부분(캐릭터 이외의 부분)을 채색한다

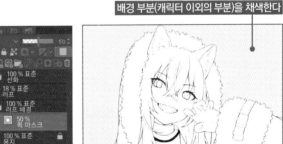

> **TIPS 참조 레이어**
>
> 이 기능을 설정한 레이어만 참조해서 작업하는 기능입니다. 편집할 레이어를 전환해도 참조 레이어로 설정한 레이어의 선화에 따라 채우기나 선택 범위 런처와 같은 작업이 가능합니다.

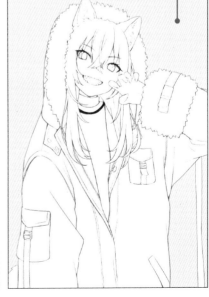

> **TIPS 퀵 마스크 레이어의 컬러**
>
> 퀵 마스크 레이어에 사용하는 색은 레이어 속성 팔레트에서 변경할 수 있습니다. '레이어 컬러' 항목을 클릭하면 색상 설정이 가능하므로 눈에 잘 띄는 색으로 조정합니다.

# STEP 3

퀵 마스크 레이어를 더블 클릭하면 채워진 부분을 선택 범위로 지정할 수 있습니다. 지정된 선택
범위는 배경 부분이므로 [선택 범위] 메뉴 → [선택 범위 반전]을 하면 캐릭터만 선택된 상태가
됩니다.

더블 클릭

배경 부분이 선택된 상태

선택 범위를 반전시켜 캐릭터만 선택

# STEP 4

채색 레이어 폴더를 만들고 캐릭터만 선택된 상태에서 '레이어
마스크 🔲'를 만듭니다.
이로써 채색 레이어 폴더 내에서는 캐릭터 밖으로 삐져나오지
않게 채색할 수 있습니다.

레이어 마스크 만들기

---

**Point** **기타 방법**

STEP 1~4 과정은 퀵 마스크 레이어를 사용하지 않고 [자동 선
택] 도구에서도 동일한 작업이 가능합니다. 선택 범위가 채색되어
서 알아보기 쉽다는 장점이 있으므로 여기서는 퀵 마스크 레이어
를 사용했습니다.

## STEP 5

채색 레이어 폴더 안에 레이어 폴더와 레이어를 만들면서 부분별로 나누어 채색합니다.
피부처럼 옅은 색으로 채색해야 하는 부분도, 처음에는 짙은 색으로 작업을 해 두면 채색이 누락된 부분을 쉽게 확인할 수 있습니다.

**Point** 신속한 밑색 작업

선화 레이어 폴더를 '참조 레이어'로 설정하고 [채우기] 도구로 채색하는 방법을 추천합니다.

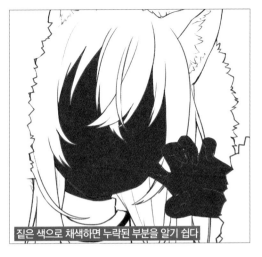

짙은 색으로 채색하면 누락된 부분을 알기 쉽다

선화가 세밀해서 채워지지 않은 부분이 생겼을 때는 한 번 채우기를 한 레이어의 섬네일을 Ctrl+클릭해서 선택 범위를 잡습니다. 그리고 [선택 범위] 메뉴 → [선택 범위 확장]에서 선택 범위를 2px 정도 확장한 후 채우기를 하면 깔끔하게 채색됩니다.

Ctrl + 클릭

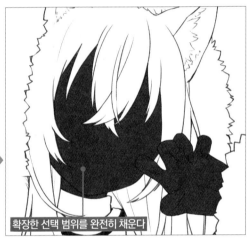

확장한 선택 범위를 완전히 채운다

## STEP 6

채색이 누락된 부분이 있는지 확인한 다음, 밑색 레이어를 '투명 픽셀 잠금'(p.152)을 하고 원래 계획했던 색으로 채색합니다.

**Point** 색 선택법

저는 러프 스케치에서 색을 결정해 두는 편이므로 러프 스케치를 다른 창에 띄우고 [스포이트] 도구로 색을 추출하면서 채색합니다.

투명 픽셀 잠금

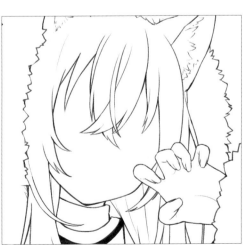

## STEP 7

[채우기] 도구로 채색하기 어려운 부분은 [펜] 도구 → 보조 도구[펜]의 [G펜] 등 딱딱한 브러시를 사용해서 채색합니다.

## STEP 8

손톱(네일 아트)이나 의상 무늬 등은 신규 레이어를 밑색 레이어에 클리핑(p.152)해서 채색합니다.

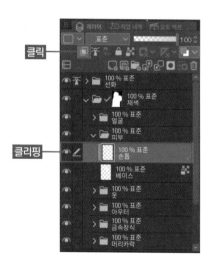

## STEP 9

캐릭터의 밑색을 마쳤습니다. 채색이 누락된 부분은 없는지 다시 한번 꼼꼼히 확인합니다.

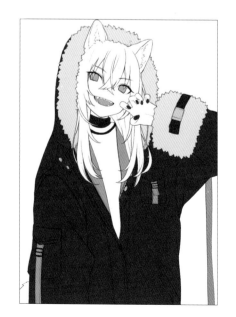

# STEP 10

점퍼 안에 입은 티셔츠에 직접 만든 글자 소재를 자연스럽게 붙여 보겠습니
다. 옷 레이어 위에 소재를 붙입니다. 소재를 그대로 붙이면 옷의 형태와 글자
각도가 맞지 않으므로 [편집] 메뉴 → [변형] → [메쉬 변형](p.155)으로 형태를
조정합니다.

글자 소재

# STEP 11

형태를 조정한 글자 레이어를 옷 레이어에 클리핑합니다. 티셔츠
가 노출되는 범위만큼만 글자가 보이므로 자연스럽습니다.

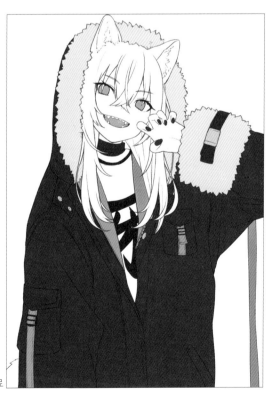

캐릭터 밑색 완료

25

# 4 채색 밑색 위에 색을 덧칠해서 그림자와 질감 등을 표현합니다.

## STEP 1

밑색 위에 레이어를 클리핑해서 채색합니다. 합성 모드(p.151)는 기본적으로 '표준'입니다.

피부부터 채색합니다. 피부 혈색이나 부드러움을 표현하기 위해 [에어브러시] 도구의 [부드러움]을 사용해 그라데이션을 넣습니다.

브러시 크기를 작게 해서 약간 짙은 피부색으로 아래 속눈썹의 테두리를 따라 칠해 주면 혈색이 좋아 보입니다.

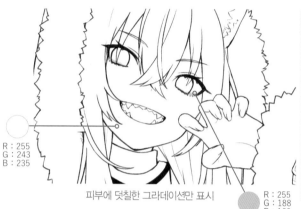

R : 255
G : 243
B : 235

피부에 덧칠한 그라데이션만 표시

R : 255
G : 188
B : 160

## STEP 2

윤곽 강조나 입체적인 표현을 위해서 [펜] 도구 → 보조 도구[펜]의 [G펜]으로 대략적인 그림자를 넣으면서 묘사를 늘려 나갑니다.

[색 혼합] 도구의 [흐리기]를 선택해서 부분적으로 흐림 효과를 넣으면 자연스럽게 입체감을 표현할 수 있습니다.

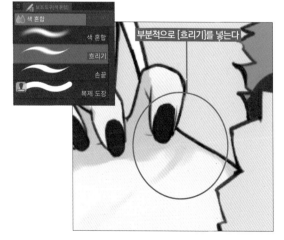

부분적으로 [흐리기]를 넣는다

## STEP 3

한 번 칠한 것만으로는 **STEP 1**에서 채색한 그라데이션과 밸런스가 맞지 않아 어색합니다. 그러므로 그림자를 그린 레이어의 '투명 픽셀 잠금'을 하고, [에어브러시] 도구 등 부드러운 브러시로 그라데이션을 주거나 색을 진하게 합니다.

투명 픽셀 잠금

어색하지 않도록 색을 진하게

## STEP 4

얼굴과 손을 더욱 입체감 있게 표현하기 위해 코의 음영과 손의 주름, 윤곽선을 옅은 색으로 묘사합니다.
**STEP 2**와 마찬가지로 [펜] → 보조 도구[펜]의 [G펜]으로 대충 형태를 딥니다. 그리고 나서 [붓] 도구 → 보조 도구[수채]의 [불투명 수채]로 주변과 톤을 맞춰 나갑니다. 이것으로 피부 채색이 끝났습니다.

윤곽선이나 주름에 옅은 색을 칠한다

R : 254　　R : 222
G : 216　　G : 169
B : 202　　B : 157

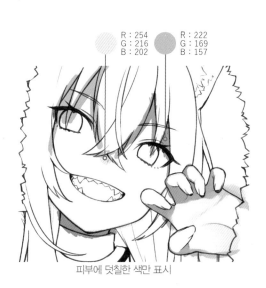

피부에 덧칠한 색만 표시

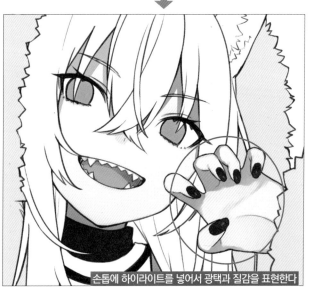

손톱에 하이라이트를 넣어서 광택과 질감을 표현한다

피부 채색이 끝났으면 나머지는 전체적으로 조금씩 채색해 나갑니다. 먼저 그림자 전반을 채색합니다. 이 단계에서 그림자 형태를 확실하게 정하는 것이 중요합니다.

어떤 부분이든 채색 방법은 피부와 동일합니다. 브러시는 [펜] 도구 → 보조 도구[펜]의 [G펜]을 사용해서 형태를 만듭니다. 각 부분은 밑색 위에 레이어를 클리핑해서 채색합니다.

※ 아우터의 레이어 구성 예입니다. 모든 부분이 기본적으로 이와 동일합니다.

| Point | 전체적인 색상의 조화를 생각하면서 채색한다 |

부분별로 채색을 완전히 끝내는 것이 아니라 전체를 단계적으로 채색해 나가는 이유는, 어느 한 부분을 완성하고 나서 다음 부분을 작업하면 부분별로 색이나 묘사에 격차가 생겨 전체적인 균형미가 떨어지기 때문입니다.

또한 부분별 세세한 묘사는 나중에 진행하는 편이 완성 이미지를 더 잘 예상해 작업할 수 있다는 장점도 있습니다. 물론 이것은 어디까지나 개인적인 스타일이므로 사람마다 차이가 있을 수 있겠지요.

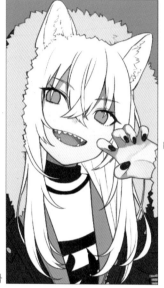

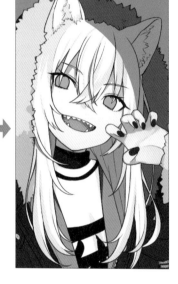

머리카락의 그림자

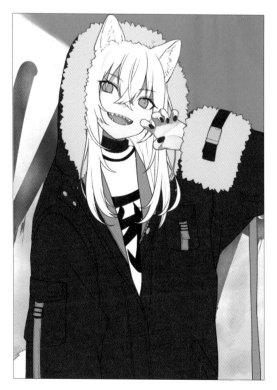

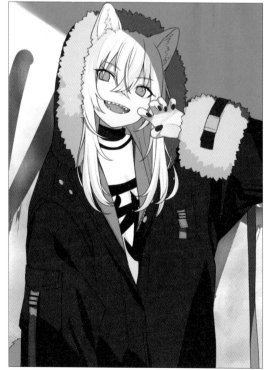

전체적인 그림자

# STEP 6

각 그림자 레이어 아래에 새 레이어를 만들고, [에어브러시] 도구의
[부드러움]을 사용해서 빛이 닿는 부분에 밝은색을 넣습니다.
중앙 왼쪽을 가장 밝게 하고, 그로부터 바깥쪽으로 갈수록 점점 어
둡게 합니다.

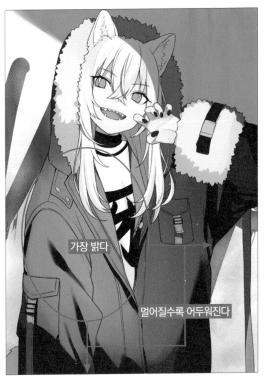

가장 밝다

멀어질수록 어두워진다

**Point** 자연스러운 빛의 변화를 표현

빛을 넣은 후 [색 혼합] 도구의 [흐리기]를 사용해
가볍게 그라데이션을 하면 자연스럽게 표현할
수 있습니다.

# STEP 7

각 그림자 레이어 아래에 새 레이어를 만들어 작은 주름 등을 묘사합니다.
보조 도구 상세 팔레트(p.147)에서 '수채 경계'를 설정해 선의 테두리에 흐리기 효과가 나도록 설정
한 [G펜]으로 그림자 형태를 대략적으로 만들고, [붓] 도구 → 보조 도구[수채]의 [불투명 수채]로 튀
지 않게 처리합니다.
여기서는 일단 짙은 색으로 그림자를 넣고 있지만, 다른 부분의 묘사가 끝난 후 색 조정을 합니다
(STEP 9).

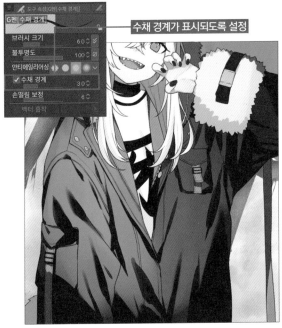

수채 경계가 표시되도록 설정

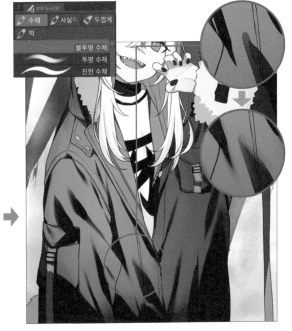

# STEP 8

묘사를 추가합니다.
[붓] 도구 → 보조 도구[수채]의 [불투명 수채]로 후드 퍼의 그림자 형태를 조정합니다. 그런 다음 그림자보다 옅은 색으로 퍼의 복슬복슬한 질감, 잔털의 형태를 묘사합니다.

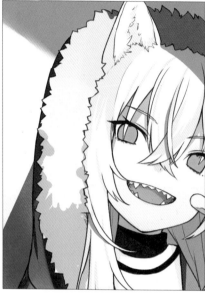
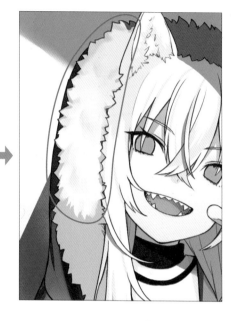

# STEP 9

전반적인 묘사를 어느 정도 마쳤으면 색 조정을 합니다.
각 그림자 레이어를 '투명 픽셀 잠금'으로 설정한 후 밑색이 밝은 부분은 그림자 색상을 옅게 조정합니다. [에어브러시] 도구 등 부드러운 느낌의 브러시로 옅은 색을 칠하거나 그라데이션을 표현합니다.

30

## STEP 10

후드 퍼를 좀 더 세밀하게 묘사합니다.
퍼의 음영은 어두운색으로 묘사하는 것이 아니라 밝은색으로 빛을 표현한 후 레이어의 '투명 픽셀 잠금'을 하고 다시 색을 바꾸어
조정했습니다.

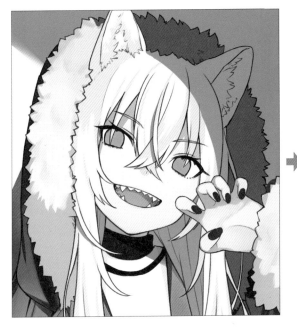 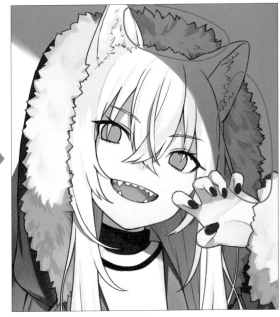

## STEP 11

머리카락을 묘사합니다.
지금까지 작업한 머리카락 레이어와 어두운 그림자를
넣은 레이어의 '투명 픽셀 잠금'을 설정한 후 한층 어두
운색으로 입체감을 표현합니다.
후드 퍼와 귀 등도 복슬복슬한 느낌이 살도록 세밀한 묘
사를 추가합니다.

**Point** 복슬복슬한 느낌을 낼 때의 주의점

꼬리나 귀, 털 등의 복슬복슬하고 폭신한 질감을 표현할 때, 흐리기 효과
를 지나치게 넣으면 전체적으로 흐릿하고 애매한 형태가 될 수 있습니
다. 그림자를 넣고 싶은 부분은 과감하게 애니메이션 채색처럼 형태를
따서 그림자를 넣고 요소요소에만 흐리기 효과를 줍니다. 또 빛이 닿는
부분은 털 형태를 묘사하듯이 그라데이션을 넣어 주면 복슬복슬하고 폭
신한 느낌을 잘 살릴 수 있습니다.

# STEP 12

눈을 묘사합니다.
먼저 흰자위의 윗부분에 옅은 색으로 그림자를 그려 넣습니다.

R : 216
G : 193
B : 191

# STEP 13

눈동자도 테두리를 둘러싸듯 진한 색으로 채색하고, 눈동자 윗부분에 더 짙은 색 그림자를 넣습니다.

 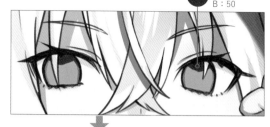

R : 79
G : 44
B : 50

R : 173
G : 102
B : 95

포인트 컬러로 탁한 청색을
눈동자 그림자와 밑색에 살짝
칠합니다.

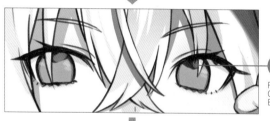

R : 132
G : 117
B : 166

검정에 가까운 짙은 색으로
동공을 그리고, 동공 아랫부
분에도 묘사를 추가합니다.

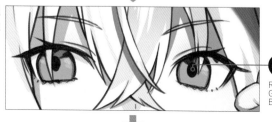

R : 29
G : 23
B : 23

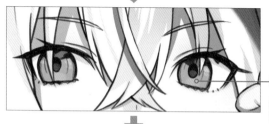

R : 238
G : 181
B : 143

마지막으로 선화 레이어 폴더
위에 하이라이트 레이어를 만
들어 묘사하고 완성합니다.

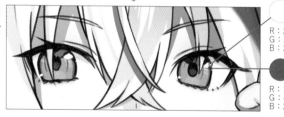

R : 255
G : 246
B : 240

R : 189
G : 42
B : 25

# STEP 14

스터드, 벨트 등의 소품을 묘사합니다.
각 소품의 밑색 레이어 위에 새 레이어를 만들고, [펜] 도구 → 보조 도구[펜]의 [G펜]으로 짙은 그림자를 그립니다.
소품을 묘사할 때는 그림자를 흐릿하게 넣기보다는 명암을 선명하게 표현하는 것이 입체감을 살립니다.

# STEP 15

면적이 넓은 소품은 터치를 넣어서 질감을 나타내고, 묘사가 부족하다고 느껴지는 부분을 조정해서 캐릭터 채색을 완료했습니다.
다음 단계에서는 선화의 색을 조정해 보겠습니다.

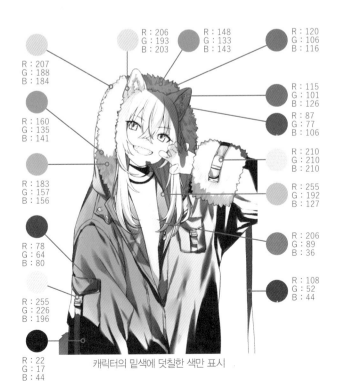

R : 207
G : 188
B : 184

R : 206
G : 193
B : 203

R : 148
G : 133
B : 143

R : 120
G : 106
B : 116

R : 160
G : 135
B : 141

R : 115
G : 101
B : 126

R : 87
G : 77
B : 106

R : 183
G : 157
B : 156

R : 210
G : 210
B : 210

R : 255
G : 192
B : 127

R : 78
G : 64
B : 80

R : 206
G : 89
B : 36

R : 255
G : 226
B : 196

R : 108
G : 52
B : 44

R : 22
G : 17
B : 44

캐릭터의 밑색에 덧칠한 색만 표시

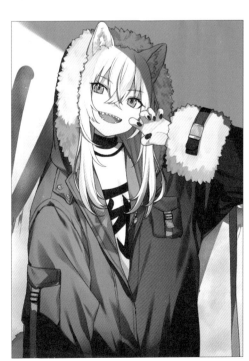

# STEP 16

채색과 잘 어우러지는 색으로 선화 색을 조정합니다.
각 선화 레이어 위에 새 레이어를 만들어 클리핑합니다. 주변 색과 잘 어울리는 색으로 칠합니다.

> **Point** 선화 레이어도 부분별로 잘게 나눈다

레이어 수가 늘어나긴 하지만, 선화 레이어를 세분화해 두어야 색상 조정이 쉽습니다.

색을 바꾼 선 표시

# STEP 17

이것으로 캐릭터는 일단 끝났습니다.

> **Point** 캐릭터 레이어를 정리한다

캐릭터 채색이 끝났으면, 선화와 채색 레이어
폴더를 하나의 폴더에 모아 둡니다. 이렇게 정
리해 두면 배경 작업을 할 때 편합니다.

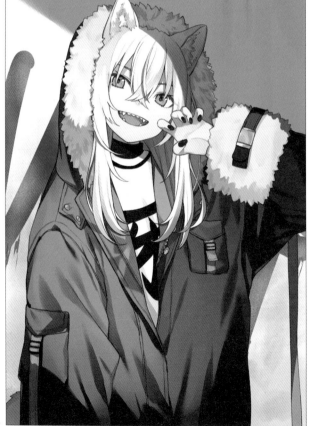

캐릭터 채색 완료

34

# 5 배경 러프에서 그린 배경을 기초로 다듬어 나갑니다.

## STEP 1

[펜] 도구 → 보조 도구[펜]의 [캘리그라피]를 사용해서
러프를 바탕으로 벽 글자를 그립니다.
글자 대부분이 캐릭터에 가
려져서 보이지 않으므로
꼼꼼하게 묘사할 필요는
없습니다.

R : 70
G : 69
B : 139

## STEP 2

**STEP 1**에서 그린 글자에 테두리를 넣습니다.

글자를 그린 레이어를 Ctrl + 클릭해서 선택 범위를 잡고(p.152), [선택 범위] 메뉴 → [선택 범위 확장]
(p.149)으로 범위를 넓힙니다. 여기서는 30px 정도 확장했습니다.

새 레이어를 만들어서 선택 범위 전체를 검은색으로 채색합니다. 전체를 검은색으로 칠한 레이어를 벽 글
자 레이어 아래로 보내면 글자에 테두리가 생깁니다.

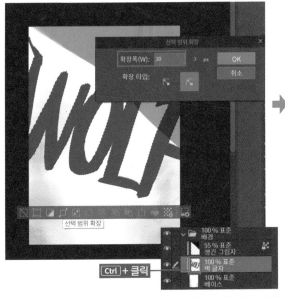

선택 범위 확장

Ctrl + 클릭

벽 글자 레이어 아래로 이동

### Point 캐릭터를 비표시하면 그리기 쉽다

배경을 그릴 때는 캐릭터 레이어
가 보이지 않게 설정합니다.

**캐릭터 레이어의 눈을 끈다**

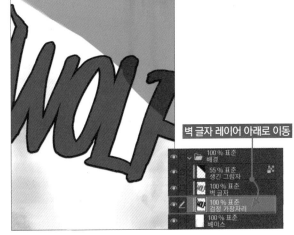

## STEP 3

글자를 너무 대충 그린 티가 나서 모양을 수정해 보겠습니다. 벽 글자 레이어 위에 새 레이어를 만들고 [펜] 도구 → 보조 도구[펜]의 [G펜]으로 잉크가 흘러내리는 느낌을 추가합니다.

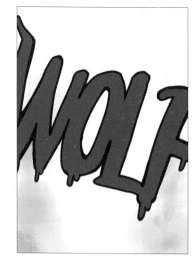

## STEP 4

CLIP STUDIO ASSET에서 다운로드한 [콘크리트(コンクリート)] 텍스처 소재 (https://assets.clip-studio.com/ja-jp/detail?id=1763870)를 벽에 붙입니다 (p.147). 텍스처를 다운로드해서 글자보다 아래에 두고, 벽의 밑색에 클리핑합니다. 그대로 사용하기에는 텍스처가 지나치게 강하기 때문에 불투명도를 38%로 낮춥니다.

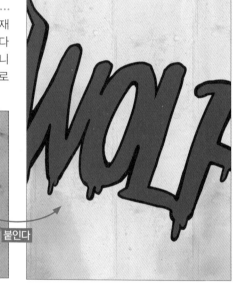

붙인다

## STEP 5

베이스에 콘크리트 텍스처를 붙이고 나면, 글자가 약간 들떠 보이므로 글자 위에 레이어를 만들어서 CLIP STUDIO ASSET에서 다운로드한 까칠한 질감의 [텍스처 콘크리트(テクスチャー【コンクリート】)] 소재(https://assets.clip-studio.com/ja-jp/detail?id=1753759)를 붙였습니다.
이때 합성 모드를 '오버레이'로 설정하고 불투명도를 28%로 낮춰서 너무 튀지 않게 조정합니다.

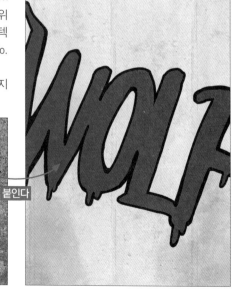

붙인다

## STEP 6

오른쪽 상단에 드리워지는 그림자를 정
돈합니다.

짙은 청색 계열의 색상으로 채색한 후
불투명도를 낮춰서 조정했습니다. 개인
적으로는 합성 모드 '곱하기'로 칠하는
것보다 그림자가 짙어지지 않고 아래 색
상과 잘 겹치므로 이 방법을 선호하는
편입니다.

R : 2
G : 4
B : 42

불투명도를 낮춘다

## STEP 7

왼쪽 하단에 [에어브러시] 도구 등 부드러운 느
낌의 브러시로 그라데이션을 살짝 넣습니다.
[연필] 도구 → 보조 도구[파스텔]의 [파스텔]
로 벽의 지저분한 흔적을
묘사합니다. 불투명도를
70%로 낮춰서 주변과 잘
조화되도록 조정합니다.

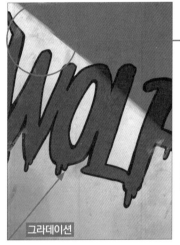

그라데이션

추가로 그린 벽의 지저분한 흔적만 표시

## STEP 8

빛이 닿는 부분은 오렌지색 계열로 옅게 채색하고 합성 모드를 '더하기'(발
광)'으로 설정합니다. 이대로는 색이 너무 튀기 때문에 캐릭터 레이어를 표
시하고 전체적인 밸런스를 맞춰 가겠습니다. 여기서는 불투명도를 68%로
낮추고 일부를 레이어 마스크로 지워 조정했습니다.

이것으로 배경 작업도 일단 끝났
습니다.

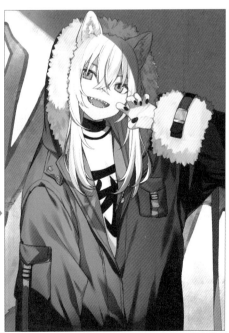

배경 완료

## 6 마무리 가공   마무리 단계입니다. 전체적인 색감을 조정합니다.

### STEP 1

마무리 단계의 가공을 편하게 할 수 있도록 준비해 둡니다.
캐릭터 레이어 폴더 위에 새 레이어 폴더를 만든 후 합성 모드를 '제외'로 합니다.
'3 밑색'의 **STEP 1~4**(pp.21~22)와 동일한 방법으로 캐릭터 부분에만 묘사가 되도록 레이어
마스크를 만듭니다.

### STEP 2

전체적인 색조에 통일감을 줍니다.
합성 모드 '컬러' 레이어를 사용해서 그림자 부분에는 청색 계열
을, 밝은 부분에는 오렌지 계열을 옅게 채색합니다.

R : 254
G : 250
B : 248

R : 225
G : 225
B : 245

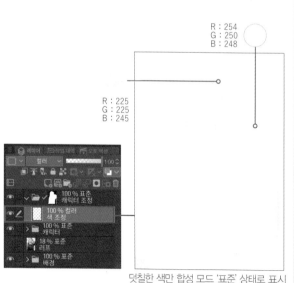

덧칠한 색만 합성 모드 '표준' 상태로 표시

---

**(TIPS) 합성 모드 '컬러'**

아래 레이어의 휘도(밝기) 값을 그대로 유지하면서,
합성 모드를 설정한 레이어의 색조와 채도를 적용한
색으로 바꿀 수 있습니다. 밝기는 그대로 두면서 색을
바꾸고 싶을 때 편리한 합성 모드입니다.

아래 색상

\+

합성 모드 '컬러'로
겹친 색상

\=

합성 후 표시 색상

# STEP 3

색감이 조금 빈약한 듯하여 조정해 보았습니다.
합성 모드 '더하기(발광)'의 레이어를 사용해서 빛이 닿는 부분에
색을 살짝 더했습니다.

R : 255
G : 248
B : 245

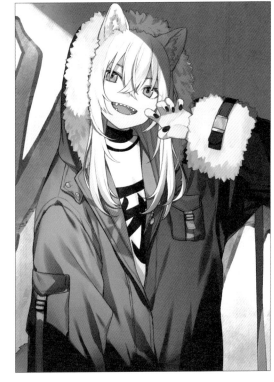

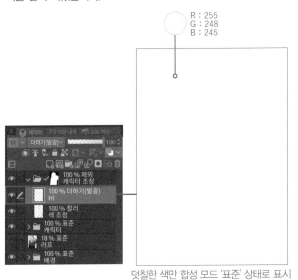

덧칠한 색만 합성 모드 '표준' 상태로 표시

# STEP 4

눈동자의 오렌지색이 조금 칙칙하게 느껴져서 합성 모드 '오버레
이' 레이어로 색을 추가해 채도를 올립니다.

R : 255
G : 208
B : 184

덧칠한 색만 합성 모드 '표준' 상태로 표시

# STEP 5

오른쪽 하단의 옷 그림자가 지나치게 검은 듯해서 약간 푸
른 기가 돌도록 조절합니다.
여기서는 채색 레이어 폴더 안의 레이어 색을 직접 바꾸었
습니다.

# STEP 6

색조에 좀 더 통일감을 주고 싶어서 색조 보정 레이어
(p.154)를 사용해 조정했습니다.

[레이어] 메뉴 → [신규 색조 보정 레이어] → [톤 커브]
로 [톤 커브]의 색조 보정 레이어를 만들어서 RGB, Red,
Green, Blue 항목을 하나씩 조절합니다.

조절한 결과 색이 너무 왜곡됐다 싶을 때는 색조 보정 레
이어의 불투명도를 낮춥니다.

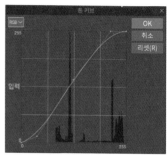

RGB 항목

Red 항목

Green 항목

Blue 항목

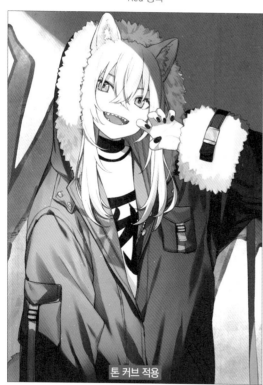

톤 커브 적용

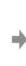

불투명도를 낮춰서 조정

---

(TIPS) **톤 커브의 구조**

톤 커브 그래프의 값은 오른쪽 위로 갈수록 밝은색 부분, 왼쪽 아래로 갈수록 어두운 부분을 조정하는 수치입니다. 이 그래프의 선을 움직여서
색조를 강하게 또는 약하게 조정할 수 있습니다. 또 각 항목은 선을 위로 올리면 해당 색이 진해지고 아래로 내리면 반대색이 진해집니다. 즉
아래로 움직이면 Red 항목의 경우에는 파란색, Green 항목의 경우에는 빨간색, Blue 항목의 경우에는 노란색이 진해집니다. RGB 항목의 경우
에는 위로 올리면 밝아지고 아래로 내리면 어두워집니다.

이번 일러스트를 예로 들면 Blue 항목에서 선의 왼쪽 아랫부분을 위로 올리고 오른쪽 윗부분을 아래로 내렸습니다. 이렇게 하면 그림자의 파
란색이 강해지고, 밝은 부분의 노란색이 강해집니다(파란색은 약해집니다).

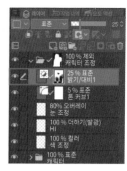

## STEP 7

명암의 차이(대비)를 강조합니다.

[레이어] 메뉴 → [신규 색조 보정 레이어] → [밝기/대비]에서 [밝기/대비]의 색조 보정 레이어를 만듭니다. 여기서는 밝기를 −6, 대비를 22로 설정했습니다.

이대로는 효과가 지나치게 강하므로 색조 보정 레이어의 불투명도를 낮추고 레이어 마스크로 효과 범위를 조절합니다.

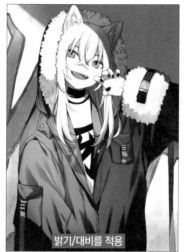

밝기/대비를 적용

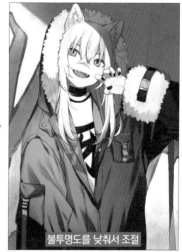

불투명도를 낮춰서 조절

## STEP 8

마지막으로 아우터의 지퍼를 세밀하게 묘사한 후 완성합니다.

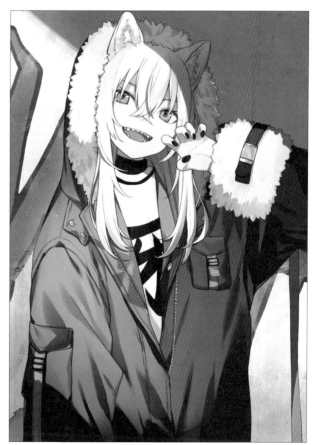

완성 일러스트

# 02 토끼 귀

## 호시

미소녀 캐릭터 디자인으로 인지도가 높은 일러스트레이터.
잡지, 애니메이션, 소셜 게임 등 다양한 분야의 일러스트를 그리며, 일러스트 전문 학교의 특별 강사로 활동 중이다. '그림쟁이 100인전 08'에 참여했고, 온천마을의 이미지 캐릭터 '온천마을 소녀 오노가와 고마치'를 디자인했다.
'아즈루 레인 1st Anniversary' 일러스트 전시, '제15회 하쿠레이 예대제' 헌혈 포스터 일러스트 등을 진행했다.

### ✿ Comment

단짝 친구인 두 명의 토끼 소녀를 그렸습니다. 토끼는 깜찍하고 사랑스러운 이미지를 표현하기에 안성맞춤이지요. 의상, 소품, 색감 등을 최대한 활용해 귀여움을 극대화하는 콘셉트로 진행해 보았습니다. 생기 발랄한 소녀와 토끼 귀의 앙상블이 시너지 효과를 발휘해 귀엽고 사랑스러운 느낌이 가득한 일러스트가 완성되었습니다.

### ✿ Homepage
https://usagigo.com/

### ✿ Pixiv
https://www.pixiv.net/users/1198913

### ✿ Twitter
https://twitter.com/hoshi_u3

설정 이미지

- 토끼 귀가 서 있는 소녀, 귀가 처진 소녀 이렇게 두 명을 그린다.
- 토끼를 모티브로 한 의상이나 소품을 사용한다.
- 왼쪽 소녀는 발랄하고 오른쪽 소녀는 수줍음이 있는 편.
- 대조적이되, 나란히 섰을 때 통일감이 있어야 한다는 점을 의식!

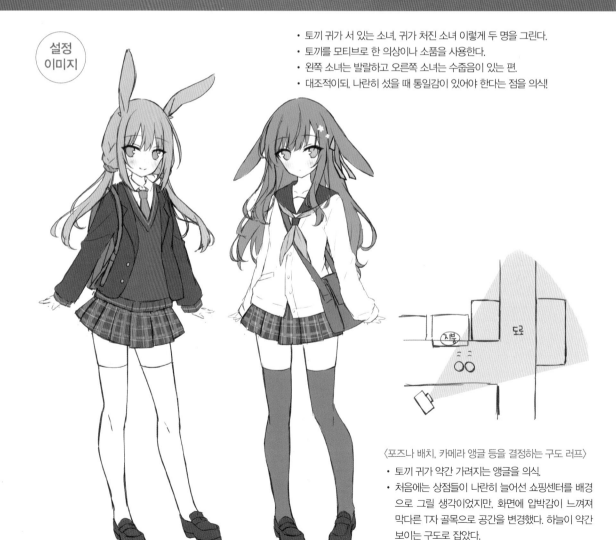

〈포즈나 배치, 카메라 앵글 등을 결정하는 구도 러프〉
- 토끼 귀가 약간 가려지는 앵글을 의식.
- 처음에는 상점들이 나란히 늘어선 쇼핑센터를 배경으로 그릴 생각이었지만, 화면에 압박감이 느껴져 막다른 T자 골목으로 공간을 변경했다. 하늘이 약간 보이는 구도로 잡았다.

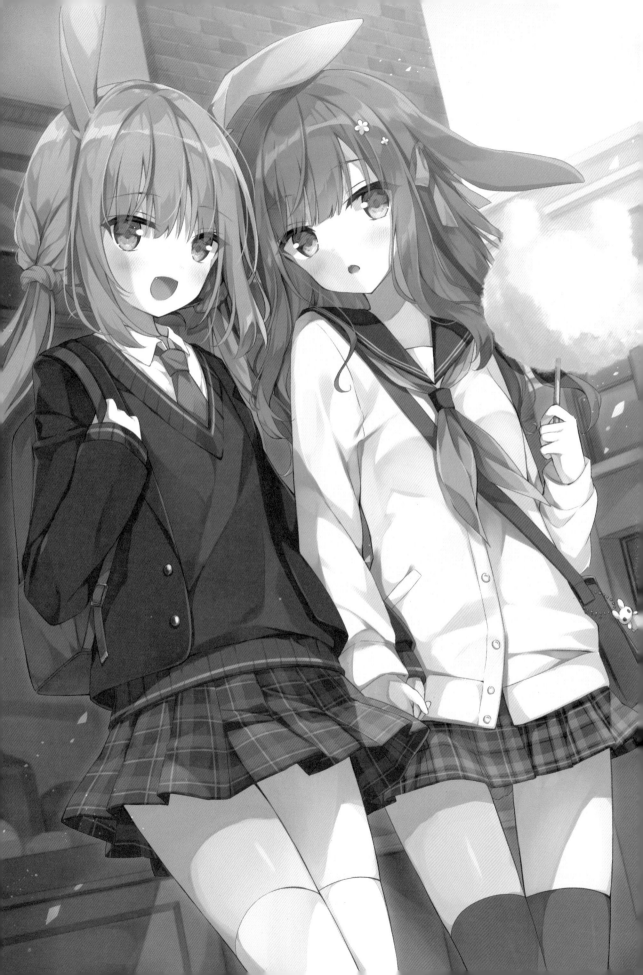

# 1 러프 스케치 캐릭터의 포즈나 배치, 카메라 앵글 등을 결정하는 러프 스케치를 그립니다.

## STEP 1

러프와 밑그림은 [붓] 도구 → 보조 도구[수채]의 [불투명 수채]를 사용했는데, 기본 설정에서 약간 커스터마이즈했습니다.

[불투명 수채]의 도구 속성

## STEP 2

콘셉트를 정하는 러프 시안을 너무 상세히 묘사하면 수정하는 데도 시간이 많이 걸리므로 대강 몇 장을 그려본 후 방향성을 정합니다. 여기서는 이스터버니와 달걀 등의 소품으로 부활절 분위기를 살린 1안과 방과 후 친구와 함께 외출한 분위기의 2안을 그려 봤습니다. 사이좋은 단짝 친구의 느낌을 강조하고 싶었기 때문에 2안으로 결정했습니다.

**Point** 러프를 여러 장 그린다

콘셉트를 결정하는 러프는 그리고 싶은 것이 확실히 결정되어 있다면 1장으로도 충분하지만, 대체로 2~3장을 그리고 나서 마음에 드는 것을 선택해서 진행합니다.

1안 : 부활절 분위기

2안 : 방과 후 친구와 함께 외출한 분위기

# 2 밑그림 러프를 구체적으로 묘사해서 밑그림을 그립니다.

## STEP 1

밑그림용 레이어 폴더(p.150)를 만든 후 그 안에 왼쪽 캐릭터(L 캐릭터)와 오른쪽 캐릭터(R 캐릭터)의 레이어 폴더를 각각 만들어 진행합니다. 레이어는 각 부분별로 세세하게 나눠 작업해야 수정할 때 편리합니다.

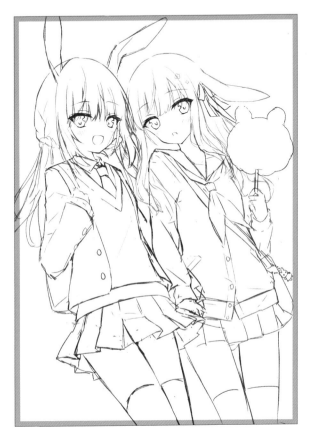

### Point 밑그림은 최대한 빈틈없이 그린다

'3 선화' 작업에서는 선 따기에만 집중하며 진행하는 것이 가장 이상적입니다. 선화를 그리면서 데생을 보완하거나 바꿔야 하는 부분을 고민하다 보면, 완성도에도 영향을 미칠 뿐 아니라 시간도 오래 걸리기 때문입니다. 그러므로 불분명한 부분이 없도록 밑그림을 그리는 것이 중요합니다.

### Point 토끼 귀의 길이

실제 토끼 귀는 이 정도로 길지 않습니다만, 일러스트에서는 강하게 데포르메해 길게 표현했습니다. 토끼 귀가 길면 존재감이 살고 귀여움도 더욱 강조할 수 있습니다. 이번 일러스트에서는 트윈테일 스타일이 더해지면서 발랄한 감성이 느껴지는 실루엣이 만들어졌습니다.

한편, 짧은 토끼 귀는 세련되고 멋스러운 느낌이 듭니다. 사실적인 느낌을 강조하고 싶다면 토끼 귀를 정수리 가까이에 그리면 됩니다. 헤어스타일과의 궁합도 있으므로 밑그림 단계에서 어떤 형태의 토끼 귀로 할 것인지 여러 가지를 시도해 봐도 좋겠습니다.

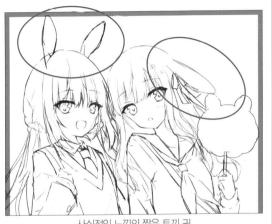

사실적인 느낌의 짧은 토끼 귀

# STEP 2

'이제 선 따기만 하면 된다'는 수준까지 밑그림이 진행되었다면 임시 채색을 합니다. 실제 채색을 해 봐야 전체적인 색감이 조화로운지 어색한지 파악할 수 있으므로 선화를 그리기 전에 임시 채색을 함으로써 추후 수정을 줄입니다. 이번에는 눈에 띄게 어색한 부분이 없으므로 이대로 진행해 보겠 습니다. 다만 명심할 것은 지금 채색된 색상은 어디까지나 완성되었을 때의 이미지를 예상하기 위한 임시 색상이라는 점입니다.

R : 199
G : 185
B : 190

R : 202
G : 154
B : 184

R : 254
G : 240
B : 234

R : 229
G : 141
B : 176

R : 100
G : 89
B : 114

R : 160
G : 151
B : 162

R : 207
G : 183
B : 221

R : 100
G : 89
B : 114

R : 255
G : 255
B : 255

R : 145
G : 125
B : 132

R : 103
G : 95
B : 125

R : 141
G : 128
B : 139

## Point 통일감 있는 캐릭터 디자인

두 캐릭터의 의상이나 헤어 등을 살펴보면 형태는 대조적이지만 배색에는 통일 감을 부여했습니다.

또 두 명 모두 채도를 낮춘 갈색과 검정색 등을 주로 사용했고, 눈에 띄는 포인트 컬러 한 가지를 악센트로 썼습니다(왼쪽 캐릭터는 분홍색, 오른쪽 캐릭터는 보라 색). 일러스트를 전체적으로 봤을 때 눈에 띄는 색은 두 가지 정도로 통일감이 느 껴지지요.

## STEP 3

배경 러프를 그립니다. 이번 일러스트의 배경 콘셉트는 '방과 후 놀러 나간 상점가'입니다. 여러 가게들이 늘어선 풍경을 그려 봅시다.

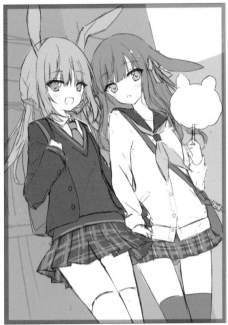

배경 러프를 추가한 상태

## STEP 4

마지막으로 전체적인 모습을 살펴보고 마음에 걸리는 부분이 있다면 조정합니다. 두 사람의 거리를 좀 더 가깝게 하고 싶어서 왼쪽 캐릭터의 고개를 약간 더 기울였습니다. 또 발랄한 느낌을 더하기 위해 덧니를 추가했습니다 (토끼 콘셉트와는 무관하게 단순히 개성을 표현하기 위해 추가).

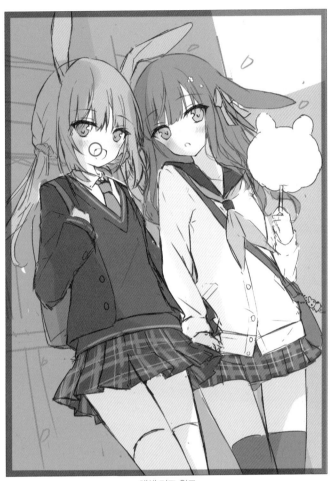

채색 러프 완료

### Point  광원을 결정해 둔다

임시로 그림자를 넣어서 광원의 위치를 정했습니다. 여기서는 캐릭터 앞쪽, 오른쪽 위로 잡았습니다. 광원의 위치는 일러스트의 전체 분위기에 큰 영향을 미치므로 확실하게 정해 둡니다.

### Point  도구 배치

저는 작업 종류에 상관없이 CLIP STUDIO PAINT 화면 환경을 항상 오른쪽과 같이 배치해 작업하고 있습니다.

# 3 선화 밑그림을 따라 선을 그립니다.

## STEP 1

캐릭터 밑그림을 그린 레이어는 불투명도 (p.151)를 낮춰서 옅게 만듭니다. 이렇게 해야 선을 그리기 쉽습니다. 여기서는 16%로 낮춰서 작업했습니다.

## STEP 2

아날로그 느낌이 나는 부드러운 터치감을 살려 선화를 그리기 위해 [연필] 도구 → 보조 도구[연필]의 [데생 연필]을 사용했습니다.
우선 눈부터 그립니다. 눈 레이어는 다른 부분과 별도로 레이어 폴더를 만들고 그 안에 선화용 레이어를 만들어서 그립니다. 이는 앞머리 뒤로 비쳐 보이는 눈을 표현하기 위함입니다('5 채색'의 **STEP 3**(p.53)).
기본적으로는 밑그림을 따라 선을 그리지만, 위쪽 속눈썹은 안쪽을 채우지 않고 테두리만 그립니다.

## STEP 3

다른 부분도 밑그림을 따라 그립니다. 선화 색은 최종 컬러와 위화감이 없도록 변경할 수 있으므로 지금 단계에서는 모두 검정색으로 해 둡니다.

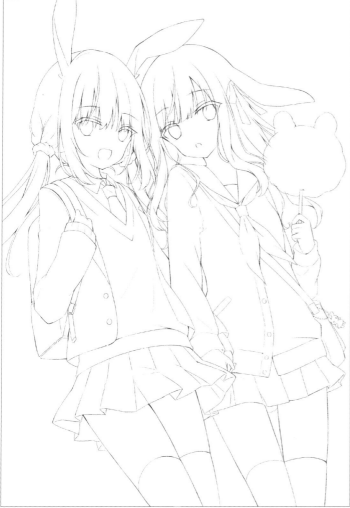

선화 완료

**Point** 오토 액션의 활용

오토 액션은 등록한 기능을 자동으로 연속 실행하는 기능입니다. 오토 액션 팔레트에서 실행할 수 있습니다.

저는 캐릭터를 그릴 때 사용하는 레이어를 한꺼번에 만드는 오토 액션을 준비해 두고 선화를 그리기 전에 실행합니다. 항상 실행하는 작업이 있는 경우, 자신의 스타일에 맞춰서 오토 액션을 만들어 두면 시간도 절약하고 편리하게 활용할 수 있지요.

오토 액션 팔레트

# 4 밑색 부분별로 레이어를 나누어 밑색을 칠합니다.
그림자와 질감 등 세밀한 채색의 바탕이 됩니다.

## STEP 1

[채우기] 도구의 [다른 레이어 참조]를 아래와 같이 설정하고 채색합니다.
다운로드 도구의 [빈틈없이 둘러싸서 채우기 도구]도 사용합니다.

[다른 레이어 참조]의 도구 속성

### TIPS 다운로드 브러시

[빈틈없이 둘러싸서 채우기 도구(隙間無く
囲って塗るツール)]는 전체적으로 칠하고
싶은 부분을 에워싼 후 채우기를 하는 툴입
니다. CLIP STUDIO ASSETS에서 무료로 다
운로드할 수 있습니다(https://assets.clip-
studio.com/ja-jp/detail?id=1643346).

## STEP 2

선화 아래에 레이어를 만들어 채색합니다. 피
부는 [빈틈없이 둘러싸서 채우기 도구]를 사용
해서 채색합니다.

### Point 레이어를 정리하고 구분해서 칠하기

먼저 레이어를 정리한 다음 구분해서 채색하
면, 레이어의 구조가 복잡해져서 혼란스러워
지는 것을 조금이나마 줄이고 시간도 절약할
수 있습니다.

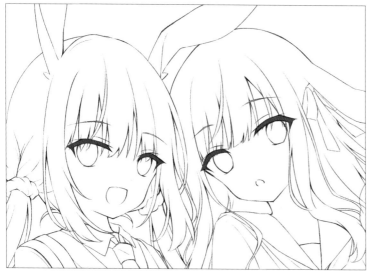

# STEP 3

덜 칠한 부분이 없도록 꼼꼼하게 밑색을 칠합니다. 부위별로 겹쳐 있는 곳은 특히 주의합니다.

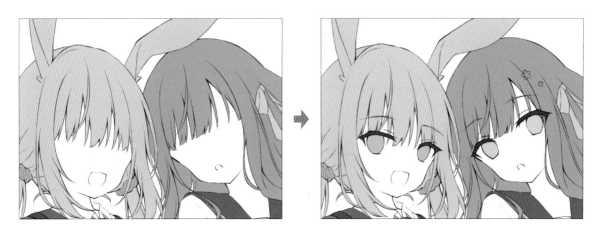

# STEP 4

밑색 작업이 끝났습니다.

러프와 비교해 봤더니 오른쪽 캐릭터의 머리에 꽃 장식이 빠져 있어서 나중에 추가했습니다.

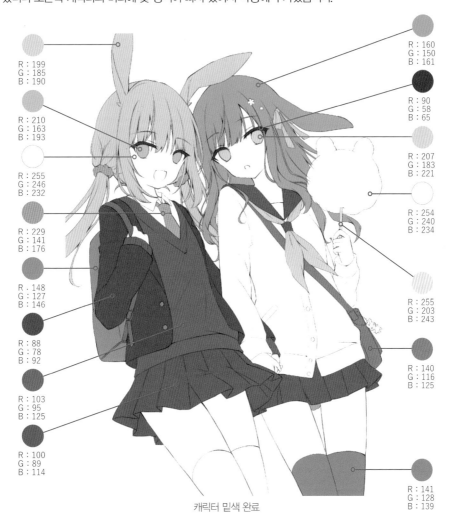

R : 199
G : 185
B : 190

R : 210
G : 163
B : 193

R : 255
G : 246
B : 232

R : 229
G : 141
B : 176

R : 148
G : 127
B : 146

R : 88
G : 78
B : 92

R : 103
G : 95
B : 125

R : 100
G : 89
B : 114

R : 160
G : 150
B : 161

R : 90
G : 58
B : 65

R : 207
G : 183
B : 221

R : 254
G : 240
B : 234

R : 255
G : 203
B : 243

R : 140
G : 116
B : 125

R : 141
G : 128
B : 139

캐릭터 밑색 완료

## STEP 1

속눈썹을 채색합니다. 눈썹의 밀도를 표현하듯 중앙을 짙은 색으로 채색하고 바깥쪽으로 갈수록 색이 옅어지게끔 피부색 계열로 그라데이션을 합니다. 선화 색을 갈색으로 변경함으로써 부드러운 이미지를 낼 수 있습니다.

흰자위는 테두리가 명확해지지 않도록 약간 흐릿하게 처리하고, 윗부분은 눈꺼풀로 생긴 그림자를 어두운 색으로 표현합니다.

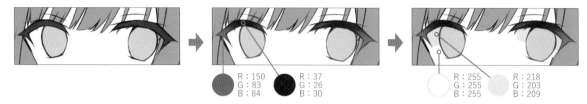

R : 150
G : 83
B : 84

R : 37
G : 26
B : 30

R : 255
G : 255
B : 255

R : 218
G : 203
B : 209

## STEP 2

눈동자를 채색합니다. 눈 채색은 눈동자를 구성하는 홍채와 동공 두 가지를 살려 표현하는 게 포인트입니다.

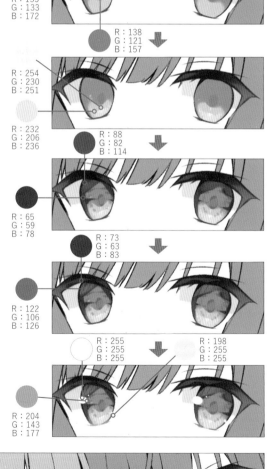

R : 155
G : 133
B : 172

R : 138
G : 121
B : 157

아래쪽에 하이라이트를 넣습니다. 깊이감을 표현하기 위해 두 가지 색을 사용했습니다. 홍채 부분에는 조직감으로 인한 굴곡이 있으므로 하이라이트를 직선으로 그리지 않습니다.

R : 254
G : 230
B : 251

R : 232
G : 206
B : 236

R : 88
G : 82
B : 114

눈동자에도 흰자위와 마찬가지로 눈꺼풀로 인해 그림자가 생기므로 위쪽에 짙은 그라데이션을 넣습니다.

R : 65
G : 59
B : 78

R : 73
G : 63
B : 83

눈동자 윗부분에 반사광을 추가하면 유리구슬 같은 투명감이 생깁니다. 이때 지우개로 비스듬한 사선을 반사광에 넣어, 속눈썹으로 생긴 그림자를 표현했습니다.
눈동자 색의 어두운 부분을 [스포이트] 도구(p.148)로 추출해 속눈썹에 살짝 발라 주면 부드러운 느낌을 살릴 수 있습니다.

R : 122
G : 106
B : 126

선화 위에 레이어를 만들어 흰색 하이라이트를 추가한 다음, 하이라이트 아래로 살짝 비껴 보이는 느낌으로 분홍색을 바릅니다. 백색 하이라이트의 대각선 아래, 눈동자 테두리에도 하늘색으로 작은 하이라이트를 그려 넣습니다. 색의 균형을 보면서 어느 정도 눈에 띄는 색으로 선택했습니다.

R : 255
G : 255
B : 255

R : 198
G : 255
B : 255

R : 204
G : 143
B : 177

왼쪽 캐릭터도 동일한 방법으로 채색합니다.
눈동자는 일러스트의 매력을 결정하는 중요한 요소입니다. 보는 사람의 시선이 자연스럽게 눈동자로 향하도록 '채색 밀도'를 높이는 것을 의식해 정교하게 묘사해 봅시다.

## STEP 3

눈 채색이 끝났으면, 앞머리 아래로 눈이 비치는 느낌을 처리해
봅시다.

눈 레이어는 다른 레이어와 달리 레이어 폴더를 만들었기 때문에
레이어 폴더 전체를 복사한 후 통합해서 하나의 레이어(눈 복사
레이어)로 만듭니다. 원래의 눈 레이어 폴더는 머리카락을 채색한
레이어 폴더 아래로 이동시킵니다.

이 상태에서 눈 복사 레이어의 불투명도를 낮추면 앞머리가 비치
도록 만들 수 있습니다. 여기서는 51%로 낮췄습니다.

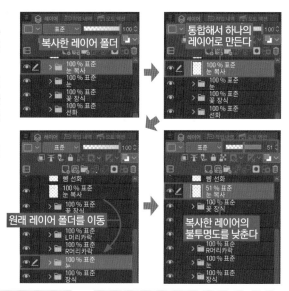

## STEP 4

지금부터의 채색은 [붓] 도구 → 보조 도구[수채]의 [불투명 수채]로 대강 칠한 다
음, [투명색](p.148)의 [불투명 수채]나 [펜] 도구 → 보조 도구[펜]의 [G펜], [붓] 도구
→ 보조 도구[수채]의 [투명 수채]를 사용해 깎아내듯
이 지워 가면서 형태를 정리합니다. 이 채색 방법은 기
본적으로 모든 부분에 활용할 수 있습니다.

먼저 머리카락을 채색해 보겠습니다. 하이라이트를 먼
저 넣으면 동그란 머리 형태를 따라 그림자를 넣기 쉽
고 입체감을 내기도 편합니다. 일러스트가 약간 아래
에서 올려다보는 구도이므로 위가 둥근 아치 형태의
하이라이트를 넣어 올려다보는 느낌을 살렸습니다.

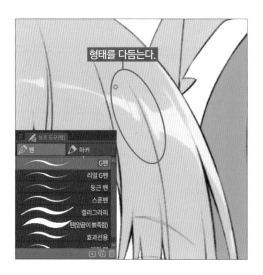

R : 226
G : 210
B : 217

머리카락에 하이라이트를 다 넣은 상태

그림자1(그림자의 베이스가 되는 색)을 채색합니다. 그림자1은 머리를 구체 등의 단순한 도형으로
생각했을 때 만들어지는 전반적인 음영을 표현합니다. 머리카락 다발의 세세한 형태 등은 무시하
고 광원의 반대편에 생기는 음영을 큰 덩어리로 보고 채색합니다. 머리카락 밑색과 크게 차이 나지
않는 색으로 채색하면 자연스럽습니다.

채색 방법은 **STEP 4**(p.53)의 하이라이트와 동일합니다. 대략 채색한 후 '투명색'을 사용해서 형태
를 정리합니다.

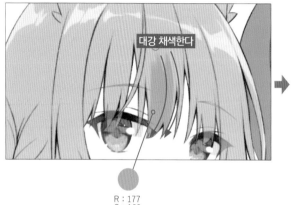

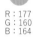

R : 177
G : 160
B : 164

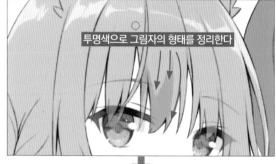

STEP **6**

그림자2(그림자1보다 짙은 그림자)를 채색합니다. 그림자2는 주로
어떤 대상에 의해 드리워지는 그림자를 표현합니다. 또는 전체적으
로 색이 너무 옅어져서 밋밋해지거나 덩어리감이 사라지지 않도록
적당한 깊이감을 줄 때도 사용합니다. 그림자1과는 대조적으로 명
도를 낮춘 어두운색을 칠했습니다.

그림자2의 채색을 마친 다음, 하이라이트 밑에 그림자1의 색을 부
분적으로 칠해서 하이라이트가 눈에 잘 띄도록 했습니다.

R : 121
G : 105
B : 113

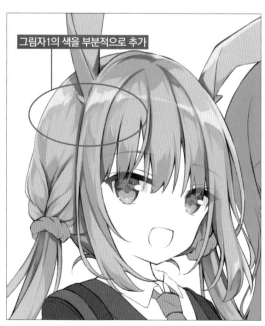

## STEP 7

귀 안쪽을 채색합니다.

토끼 귀 안쪽은 점막으로 이루어져 있으므로 붉은 빛을 띠는 연분홍색을 베이스로 칠했습니다.

그림자는 약간 안쪽으로 말린 통 형태를 연상하며 넣습니다. 반사광을 표현하기 위해 머리카락 색을 그림자에 추가합니다. 귀 끝 전체는 합성 모드(p.151) '스크린'으로 밝은색을 추가해 균형을 맞춰갑니다.

마지막으로 그림자1의 색으로 귀의 가장자리에 그림자를 줘서 귀의 두께감을 표현합니다.

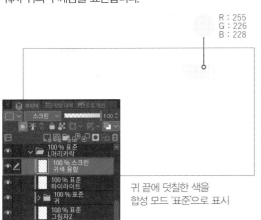

R : 255
G : 226
B : 228

귀 끝에 덧칠한 색을
합성 모드 '표준'으로 표시

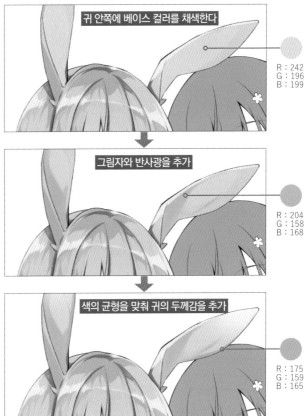

귀 안쪽에 베이스 컬러를 채색한다

R : 242
G : 196
B : 199

그림자와 반사광을 추가

R : 204
G : 158
B : 168

색의 균형을 맞춰 귀의 두께감을 추가

R : 175
G : 159
B : 165

## STEP 8

[에어브러시] 도구의 [부드러움]을 사용해서 앞머리에 피부색을 옅게 칠합니다. 앞머리의 무게감을 줄여 가볍게 비치는 느낌을 더할 수 있습니다.

### Point  머리카락 전체를 가볍게

머리카락 끝을 합성 모드 '오버레이' 레이어를 사용해 분홍색으로 채색했습니다. 롱 헤어를 그릴 때는 핑크-블루 주변의 색으로 머리카락 끝을 채색하면 색감이 단조로워지지 않습니다. 머리카락이 공기 중에 흩어지면서 밀도가 낮아지는 느낌을 표현함으로써 피부색으로 채색한 앞머리와 더불어 머리카락 전체에 가벼운 느낌을 줄 수 있습니다.

# STEP 9

동일한 순서로 오른쪽 캐릭터도 채색합니다.

R : 189
G : 171
B : 187

R : 132
G : 122
B : 139

## Point 입체감을 살린다

합성 모드 '곱하기' 레이어를 사용해서 캐릭터가 겹치는 부분에 그림자를 추가하면 입체감이 살고 색감도 전반적으로 안정됩니다.

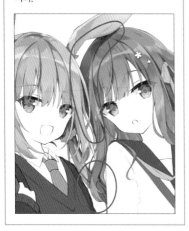

## Point 정수리의 하이라이트

정수리에 원형의 하이라이트를 추가합니다. 여자 캐릭터를 그릴 때 원형 하이라이트 2~3개를 넣으면 윤기 있는 머릿결을 표현할 수 있으므로 조절해 가면서 추가합니다. 단 명도가 높은 하이라이트를 많이 넣으면 부자연스럽게 도드라지므로 색감은 너무 강하지 않은 것이 좋습니다.

# STEP 10

머리카락 선화 색을 채색한 색상과 잘 어울리도록 바꿔 줍니다. 신규 레이어를 선화 레이어에 클리핑(p.152)하고 각각의 머리카락 색에 맞추어 채색합니다.

R : 96
G : 56
B : 73

R : 68
G : 49
B : 63

색을 바꾼 선을 표시

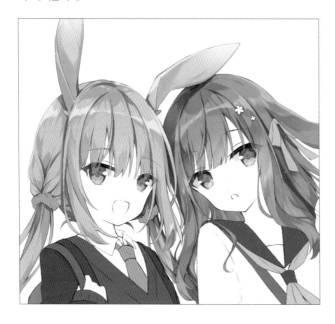

## Point 어색하게 느껴지는 부분은 색을 적절하게 조절한다

채색하면서 [톤 커브]나 [밝기/대비]의 색조 보정 레이어(p.154)를 사용해서 적절하게 색을 조정합니다.

## STEP 11

지금부터 피부를 채색합니다. 피부는 그림자2부터 채색합니다. **STEP 5~6**(p.54)에서 살펴본 바와 같이 그림자1이 '자체 형태에 의한 음영'이라고 쉽게 생각한다면, 그림자2는 '어떤 대상에 의해 드리워지는 그림자'라고 볼 수 있습니다. 머리카락과 달리 피부는 '다른 대상에 의해 드리워지는 그림자'가 상당히 많으므로 그림자2부터 채색하는 것이 일러스트의 전체 이미지를 잘 가늠할 수 있습니다.

R : 237
G : 198
B : 189

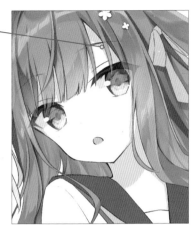

### Point 물체로 생기는 그림자를 강조한다

그림자2는 좀 더 짙은 색으로 가장자리를 선명하게 처리합니다. 이렇게 하면 물체로 인해 생기는 그림자를 확실하게 표현할 수 있습니다. 피부가 아니더라도 다른 대상으로 인해 생기는 그림자를 강조하고 싶을 때 이 방법을 사용하면 효과적입니다.

경계를 선명하게

## STEP 12

그림자1을 채색합니다. 피부의 그림자1은 [붓] 도구 → 보조 도구[수채]의 [투명 수채]를 사용해 색을 겹쳐 칠하면서 부드러운 느낌을 내면 자연스러운 피부를 표현할 수 있습니다.

### Point 얼굴은 심플하게 채색한다

피부 채색은 굴곡을 표현하기 위해 기본적으로 그라데이션으로 표현하지만, 얼굴은 그라데이션을 넣지 않고 코, 입술, 쌍꺼풀 부분의 그림자를 단순하게 그려 넣습니다. 반드시 이렇게 해야 하는 것은 아니지만, 미소녀 일러스트에서 얼굴을 너무 입체적으로 그리면 귀여운 느낌이 줄어들기 때문이지요.

R : 255
G : 230
B : 217

## STEP 13

피부의 하이라이트는 돌출된 부분만이 아니라 강조하고 싶은 부분
에 넣기도 합니다. 이번에는 입술과 허벅지가 이에 해당합니다. 생기
있고 맑은 느낌을 표현할 수 있습니다.

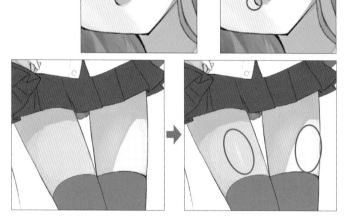

**Point** 광원에 맞춘 그림자

합성 모드 '곱하기' 레이어를 사용해 밑그림 단계에
서 결정한 광원에 맞춰 얼굴 왼쪽에 그림자를 추가했
습니다. 이 그림자는 광원이나 환경(실내인지 실외인
지 등)에 좌우되므로 필수적인 작업은 아닙니다.

그림자 추가

## STEP 14

발그스름하게 상기된 볼을 묘사합니다. 수줍은 소녀의 인상을 만드
는 요소로, 부드러운 피부와 혈색을 귀여운 느낌으로 표현합니다.
[연필] 도구 → 보조 도구[연필]의 [데생 연필]을 사용해서 사선을 그
립니다. 사선을 그린 레이어는 보통 불투명도를 낮추는데, 여기서는
21%로 설정했습니다. 쑥스러워하는 표정 등 감정이 고조된 상태를
표현하고 싶다면 진한 색상의 사선을 넣습니다.
그런 다음 레이어를 작성해서 [에어브러시] 도구의 [부드러움]으로
볼을 불그스름하게 채색하면 묘사는 끝납니다.

**Point** 발그스름한 열기를 강조한다

볼을 채색한 레이어는 캐릭터 선화 레이어보다 위쪽에 배치합니다. 클
리핑도 하지 않습니다. 취향에 따라 다를 수도 있겠지만, 피부 레이어에
클리핑하지 않으면 뺨의 붉은 빛이 머리카락에 살짝 걸려 발그스름한
열기와 감정이 더욱 강조됩니다.

## STEP 15

채색을 끝낸 후 전체적인 색조를 보면서 피부를 약간 밝게
조정했습니다. 입안은 점막이므로 붉은 기가 강한 분홍색으
로 채색했습니다.

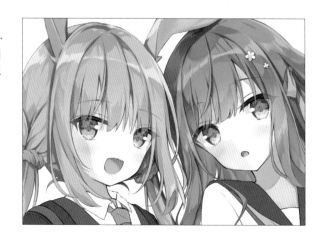

# STEP 16

옷과 소품을 채색합니다. 기본적으로
머리카락이나 피부와 동일한 순서로
채색합니다.

R : 233
G : 221
B : 230

R : 186
G : 168
B : 185

R : 85
G : 80
B : 108

R : 58
G : 56
B : 79

R : 64
G : 54
B : 69

R : 113
G : 96
B : 114

# STEP 17

하이라이트는 소재의 질감 표현에 많
은 영향을 미칩니다. 매트한 소재라면
하이라이트를 넣지 않지만, 금속이나
가죽 같이 광택감이 있는 소재는 하
이라이트를 강하게 넣어 질감을 강조
합니다. 이번에는 합성 모드 '더하기
(발광)'나 '오버레이' 그리고 [에어브러
시] 도구의 [부드러움]을 사용해서 하
이라이트를 추가했습니다.

## Point 주름이나 음영에 대해서

옷의 주름은 소재의 두께와 뻣뻣하거나 부드러운 정도를 고려하면 더 자연스럽게 표현할 수 있
습니다. 예를 들어 카디건은 두께감이 있으면서도 부드러운 소재이므로 잔주름을 많이 넣기보
다는 넓고 얕은 주름을 넣습니다. 음영의 경계도 일부러 군데군데 흐릿하게 처리합니다. 재킷
은 두껍지만, 카디건과는 달리 뻣뻣한 소재이므로 주름 음영이 조금 선명하게 들어갑니다.

## STEP **18**

스커트를 묘사합니다. 먼저 체크 무늬를 그립니다. 동작(자세)에 따른 옷의 형태에 맞춰서 세로선을 넣습니다. 이때 세로선은 플리츠 형태를 고려해서 가급적 비슷한 간격으로 그리지만, 약간 틀어지는 것이 오히려 자연스러워 보이므로 정확하게 간격을 맞추지 않아도 됩니다. 세로선 위에 레이어를 만들고 가로선을 넣습니다. 겹치는 부분의 색이 짙어지면 체크 무늬가 강조되므로 레이어의 불투명도를 낮춰 겹치면 효과적입니다.

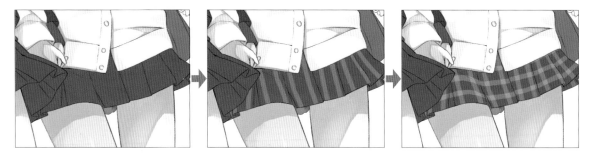

불투명도를 조금 낮춘 레이어에 흰색의 가는 선을 격자로 그려 넣습니다. 그리고 검은색 가는 선 격자를 추가하면, 다소 흐릿했던 색감에 선명함이 더해지고 체크 무늬도 세밀해져서 고급스러운 느낌을 연출할 수 있습니다.

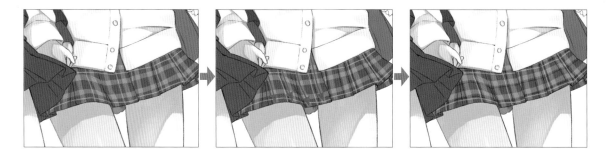

## STEP **19**

체크 무늬를 묘사하고 나서 그림자와 하이라이트를 추가합니다. 체크 무늬 위에 합성 모드 '곱하기' 레이어를 작성해 그림자를 묘사합니다. 그리고 합성 모드 '스크린' 레이어를 작성해 하이라이트를 넣습니다. 하이라이트를 넓게 넣고 옅게 조정해 자연스러운 느낌이 나도록 했습니다.

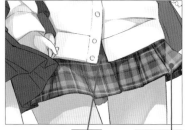

그림자 　　　　하이라이트

---

**Point** 질감을 풍부하게 처리한다

그림자 레이어를 복사해서 밝은색으로 변경한 후 그림자1 레이어 아래에 배치합니다. 그러면 그림자의 가장자리나 옅은 부분에 색이 약간 보여 그림자의 깊이감이 강조됩니다. 머리카락이나 광택이 나는 소재의 옷(셔츠 등) 등에 사용하면 질감을 풍부하게 나타낼 수 있는 간단한 테크닉입니다

복사한 그림자1의 레이어를 밝은색으로 조정한다

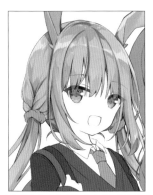

복사한 레이어와 그림자1을 겹친 상태

# STEP 20

오른쪽 캐릭터가 쥐고 있는 솜사탕은 선화에서 윤곽을 따로 표현하지 않
았으므로 선화 레이어보다 위에 묘사하기로 했습니다. 다운로드 브러시
의 [수채 뭉게구름]을 사용해서 기본적인 실루엣을 그리고 그 후에 그림
자도 동일한 브러시로 그려 넣습니다.

**TIPS** 다운로드 브러시

[수채 뭉게구름(水彩わた雲)]은 CLIP STUDIO ASSETS
의 [구름 브러시 세트(雲を描くブラシセット)]
(https://assets.clip-studio.com/ja-jp/detail?id=1723992)
에서 무료로 다운로드할 수 있습니다.

R : 251
G : 202
B : 209

# STEP 21

캐릭터 채색이 끝났습니다. 선화의 색 조정이나 세
세한 부분의 묘사를 추가한 후 마무리합니다.

**Point** 머리카락 묘사 추가

모든 레이어의 맨 위와 아래에 새 레이어를 추가해
자잘한 머리카락을 한두 올씩 추가합니다. 이렇게 하
면 머리카락을 더욱 섬세하게 표현할 수 있을 뿐 아
니라 부드럽고 가벼운 느낌도 강조됩니다.

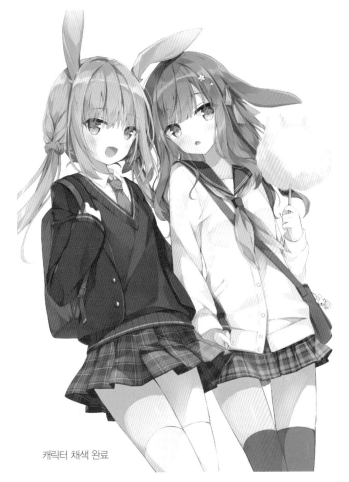

캐릭터 채색 완료

배경을 그려 봅시다. 이 일러스트에서 배경은 메인이 아니므로 어색함이 없을 정도로만 그려도 괜찮습니다. 지나치게 자세히 묘사하면 오히려 전체적인 밸런스와 초점이 흐려지기 때문에 주의해야 합니다.

## STEP 1

캐릭터와 동일하게 배경도 선화 전 단계인 밑그림을 그립니다. 그 후에 선화와 밑색 작업도 캐릭터와 마찬가지로 진행합니다.

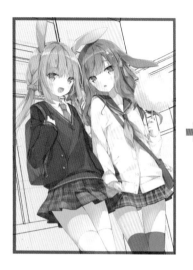

배경 선화 완료

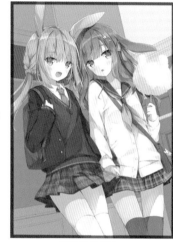

배경 밑색 완료

## STEP 2

건물의 벽돌 벽은 기본적으로 제공되는 '벽돌' 소재를 소재 팔레트에서 가져와 붙입니다. 소재를 사용하면 직접 그리는 것보다 시간이 많이 단축됩니다. [편집] 메뉴 → [변형] → [자유 변형]으로 건물면에 맞춰 붙입니다. 벽돌의 색은 자연스러운 느낌이 나도록 랜덤으로 바꿔 주고 합성 모드 '곱하기' 레이어를 사용해서 그림자를 넣습니다. 벽돌은 약간 거친 느낌이 나는 게 자연스럽다는 점을 의식해서 그립니다.

벽돌

붙이고 변형

## STEP 3

캐릭터 뒤에 위치한 상점의 쇼윈도에 진열된 식기 등을 그려 넣습니다.

# STEP 4

하늘에 구름을 그려 넣습니다. 브러시는 '5 채색'의 **STEP 20**(p.61)에서 솜사탕을 그린 것과 동일한 [수채 뭉게구름]을 사용했습니다.

# STEP 5

멀리 있는 풍경은 대기 원근법(색채 원근법)을 적용해 보라색~청색 계열의 색감을 입혀 원근감을 표현합니다.

이번에는 [에어브러시] 도구의 [부드러움]을 사용해서 멀리 있는 건물을 청색 계열로 옅게 채색했습니다. 그리고 합성 모드 '스크린' 레이어를 사용해 광원에 맞춰 배경의 오른쪽 상단에 오렌지 계열의 색을 부드럽게 그라데이션합니다. 이렇게 하면 배경의 색감을 가라앉히고 배경이 캐릭터보다 강조되는 것도 막을 수 있습니다.

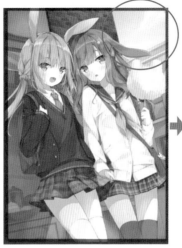 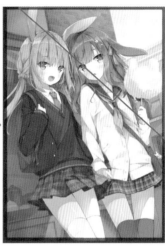

# STEP 6

마지막으로 뒤쪽 건물을 흐릿하게 처리해서 캐릭터를 강조합니다.

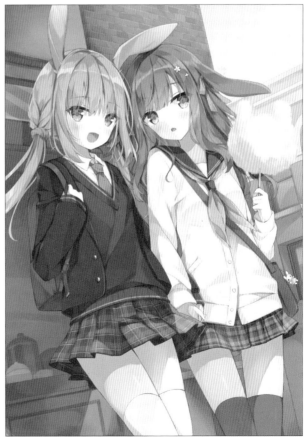

배경 완료

# 7 마무리 가공 마무리 단계의 작업입니다.

## STEP 1

배경의 그림자 부분을 더욱 어둡게 하고 싶어서 배경 레이어 폴더 위에 색조 보정 레이어를 만들어 [레이어] 메뉴 → [신규 색조 보정 레이어] → [밝기/대비]로 밝기와 대비를 조절했습니다. 여기에서는 밝기를 -11, 대비를 10으로 설정했습니다.

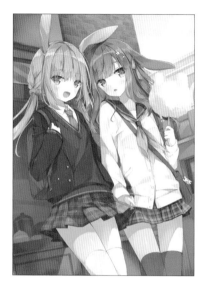

## STEP 2

캐릭터와 배경 사이에 색 차이를 줘서 캐릭터가 돋보이도록 만들어 봅시다. 캐릭터를 그린 레이어 폴더의 섬네일을 Ctrl + 클릭해서 선택 범위를 잡고(p.152) 새 레이어를 만들어 전체적으로 색을 채워, 캐릭터 아래에 실루엣을 만듭니다. 실루엣을 [필터] 메뉴 → [흐리기] → [가우시안 흐리기](p.155)로 흐리게 만든 후 레이어의 합성 모드를 '스크린'으로 합니다. 레이어의 불투명도를 낮춰 캐릭터가 자연스럽게 강조되도록 했습니다.

Ctrl + 클릭해서 선택 범위를 잡는다

**새 레이어를 작성해서 선택 범위 전체를 채색한다**

R : 255
G : 194
B : 200

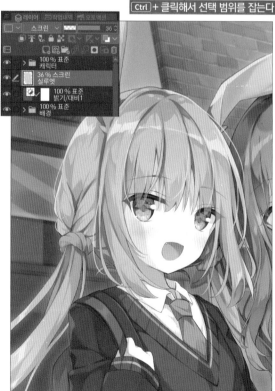

## STEP 3

합성 모드 '더하기(발광)' 레이어를 사용해서 물감을 뿌린 듯한 '스퍼터링' 가공을 합니다. 이것으로 일러스트에서 다소 밋밋한 부분에 밀도를 더하고, 오른쪽 위에서 왼쪽 아래로 넣음으로써 바람이 부는 듯한 느낌을 표현했습니다.

> **TIPS** **다운로드 브러시**
>
> 스퍼터링 효과를 준 [스퍼터링(スパッタリング)] 브러시는 CLIP STUDIO ASSETS(p.147)에서 무료로 다운로드할 수 있는 [스퍼터링 브러시(スパッタリングブラシ)](https://assets.clip-studio.com/ja-jp/detail?id=1747896)에 들어 있습니다.

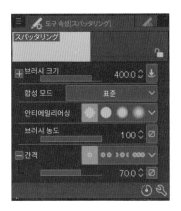

스퍼터링

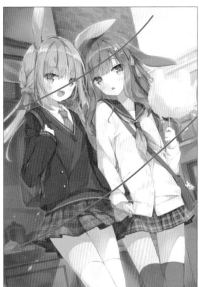

**스퍼터링을 오른쪽 위에서 왼쪽 아래로 넣어 바람을 표현**

## STEP 4

합성 모드 '스크린' 레이어에 [에어브러시] 도구의 [부드러움]으로 분홍색을 연하게 넣어 태양광의 밝기를 표현합니다.
색조 보정 레이어로 전체 색감에 분홍색을 추가해 대비도 강조했습니다.
이것으로 일러스트를 완성했습니다.

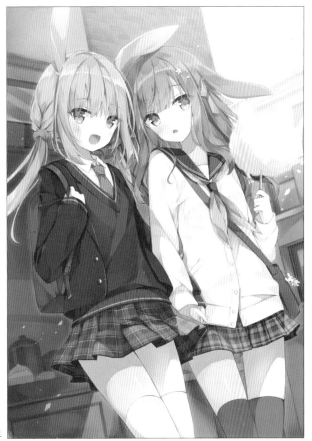

완성 일러스트

# 03 강아지 귀

## 사쿠라 오리코

일러스트레이터 겸 만화가.
일러스트 기법서와 만화 단행본 집필을 비롯해 캐릭터 디자인, 아동서와 라이트 노벨 삽화 등 다양한 분야에서 폭넓게 활동 중이다. 저서로는 《귀여운 여자아이의 메르헨 의상 디자인 카탈로그》, 《메르헨 판타지 같은 여자아이 캐릭터 디자인 & 작화 테크닉》, 《스윙!!》이 있으며 《네쌍둥이의 일상》 시리즈의 삽화 등을 진행했다.

### ✿ Comment

메르헨 세계에 사는 강아지 귀 소녀들을 그렸습니다. 의상 디자인과 소품으로 개인적으로 좋아하는 아이템을 많이 넣어 봤어요. 캐릭터에 어울리는 동물귀를 달아주는 것만으로 귀여움이 배가 되네요!

### ✿ Homepage
https://www.sakuraoriko.com/

### ✿ Pixiv
https://www.pixiv.net/users/1616936

### ✿ Twitter
https://twitter.com/sakura_oriko

---

**설정 이미지**

· 메르헨 세계에 사는 강아지 귀의 단짝 소녀 둘.
· 오른쪽의 금발 소녀는 래브라도 리트리버, 적갈색 머리의 소녀는 시바견을 이미지화했다. 시바견의 눈 위에 있는 눈썹 같은 무늬를 머리핀으로 표현.
· 두 명의 캐릭터로 구성하는 일러스트이므로 배색 균형이 잘 이루어지도록 조정. 난색과 한색 계열의 파스텔 색조로 각각 색을 정함으로써 두 캐릭터의 색감이 서로 조화와 균형을 이루도록 했다.

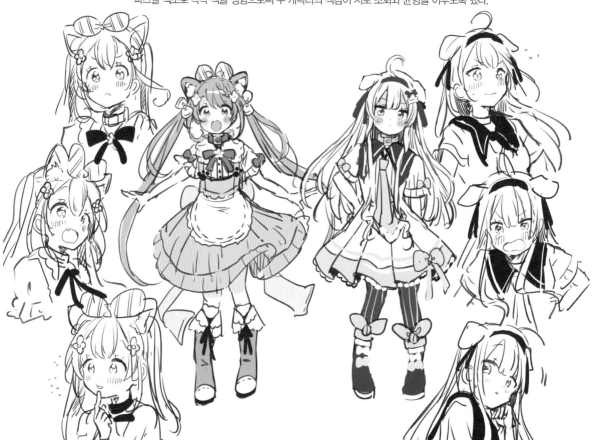

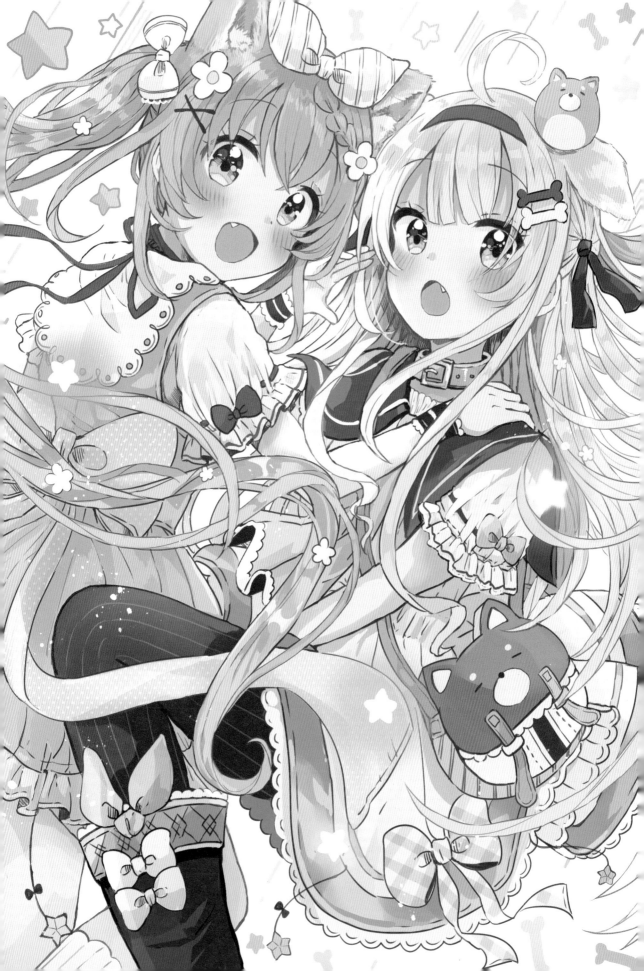

## STEP 1

[연필] 도구 → 보조 도구[연필]의 [진한 연필]을 베이스로 조정한 [일러스트 선화] 브러시로 러프를 그립니다.

## STEP 2

처음부터 자세히 묘사하는 것이 아니라, 전체 구도와 균형을 먼저 잡습니다. 처음에는 캐릭터를 한 명만 그릴 예정이었습니다만, 두 명으로 늘려 떠들썩하고 생동감 넘치는 분위기로 변경했습니다. 서로 다른 품종의 강아지 귀를 가진 두 명의 캐릭터로 표현하면 더 재미있을 것 같았거든요.

## STEP 3

전체 구도가 정해지면 [일러스트 선화] 브러시로 선의 세밀한 부분을 정리합니다. 구도를 그린 레이어 위에 새 레이어를 겹쳐서 그립니다.

레이어 컬러(p.154)로 색을 바꾸고
불투명도(p.151)를 낮춰서 보기 쉽게 한다

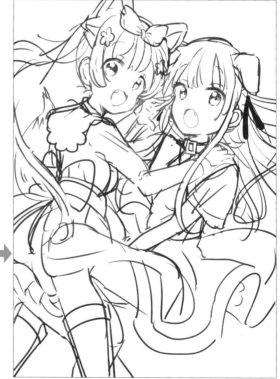

## STEP 4

캐릭터를 어느 정도 그렸으면 캐릭터 전체를 단색으로 채웁니다. 눈에 띄는 색으로 칠해야 실루엣을 확인하기도 쉽고 채색 누락도 방지할 수 있습니다.

[Shift]를 누르면서 [자동 선택] 도구(p.140)로 흰색 배경을 연속 선택한 다음, [선택 범위] 메뉴 → [선택 범위를 반전]을 해서 채우기를 합니다.

배경 선택 범위를 작성

선택 범위를 반전해서 단색으로 전체 채우기를 한다

### Point  캐릭터 전체를 칠하는 색

전체 채우기의 색상은 일러스트에서 사용하지 않는 저채도의 색상을 사용합니다. 예를 들어 컬러풀한 배색인 경우에는 회색 계열, 청색 계열 배색인 경우에는 난색 계열의 회색이 좋습니다.

## STEP 5

배색 이미지를 결정합니다. 기본적으로 [채우기] 도구를 사용하지만 세세한 부분은 [펜] 도구 → 보조 도구[펜]의 [G펜]을 사용합니다. 레이어 수를 줄이기 위해 의상 레이어는 색상별로 나눴습니다. 임시 채색을 마치면 대략적인 그림자를 넣어 그림자 색도 일단 결정해 둡니다.

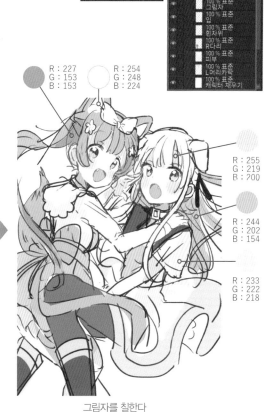

임시 채색을 한다 → 그림자를 칠한다

R : 248 / G : 226 / B : 124
R : 182 / G : 216 / B : 231
R : 251 / G : 193 / B : 179
R : 254 / G : 248 / B : 224
R : 251 / G : 193 / B : 179
R : 244 / G : 212 / B : 147
R : 149 / G : 123 / B : 115
R : 97 / G : 104 / B : 132
R : 253 / G : 240 / B : 203
R : 86 / G : 28 / B : 50
R : 96 / G : 103 / B : 131
R : 194 / G : 222 / B : 216

R : 227 / G : 153 / B : 153
R : 254 / G : 248 / B : 224
R : 255 / G : 219 / B : 200
R : 244 / G : 202 / B : 154
R : 233 / G : 222 / B : 218

## STEP 6

러프 선 위에 새 레이어를 만들어 선 위에서 세세한 부분들을 묘사하고 덧칠해 나갑니다.

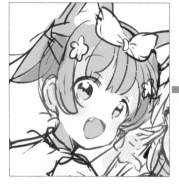 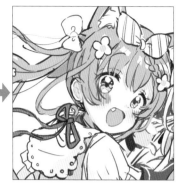

## STEP 7

러프 단계에서 완성 이미지를 더욱 명확히 가늠하기 위해 가공을 합니다.
먼저 전체 색감을 잡아줍니다.
합성 모드(p.151) '선형 번' 레이어를 만들어 오른쪽에 제시한 이미지처럼 채색했습니다.
불투명도를 100%는 효과가 너무 강하므로 불투명도를 낮춥니다.

겹친 색을 합성 모드 '표준', 불투명도 100%로 표시

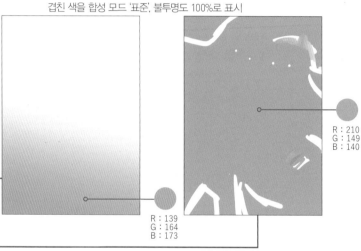

R : 210
G : 149
B : 140

R : 139
G : 164
B : 173

밝은 부분의 색감을 더 밝고 부드럽게 표현하고 싶었기에 합성 모드 '표준' 레이어를 만든 후 오른쪽 위에 그라데이션 효과를 넣었습니다. 그리고 '소프트 라이트' 레이어를 만들어 밝은 부분에 노란색을 덧칠했습니다.

R : 254
G : 248
B : 224

R : 254
G : 248
B : 224

Point 러프 스케치에 공을 들인다

러프 단계에서 꼼꼼하게 작업해 두면 제작 중에 고민하는 시간이 줄기 때문에 작업 효율성이 한결 높아집니다.

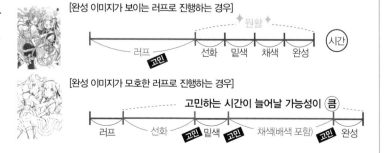

[완성 이미지가 보이는 러프로 진행하는 경우]

러프 / 고민 / 선화 / 밑색 / 채색 / 완성 / 시간

[완성 이미지가 모호한 러프로 진행하는 경우]

고민하는 시간이 늘어날 가능성이 큼

러프 / 선화 / 고민 밑색 / 고민 / 채색(배색 포함) / 고민 완성

70

## STEP 8

전체적으로 약간 밝게 조정합니다. [레이어] 메뉴 → [신규 색조 보정 레이어] → [그라데이션 맵]의 색조 보정 레이어 (p.154)를 만들고 합성 모드를 '소프트 라이트'로 합니다.

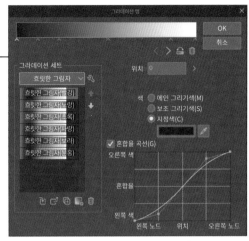

**Point** 가공 레이어는 계속 사용한다

STEP 7~10에서 작성한 가공 레이어는 완성 단계까지 그대로 사용합니다.

그라데이션 맵을
합성 모드 '표준',
불투명도 100%로 표시

## STEP 9

색감을 정돈합니다.
[레이어] 메뉴 → [신규 색조 보정 레이어] → [색조/채도/명도]의 색조 보정 레이어를 만듭니다. 여기서는 색조를 3, 채도를 7, 명도를 5로 설정했습니다.

## STEP 10

새 레이어를 만들어 물감을 뿌린 느낌의 스퍼터링 가공을 합니다. 이것으로 러프 작업을 마칩니다.

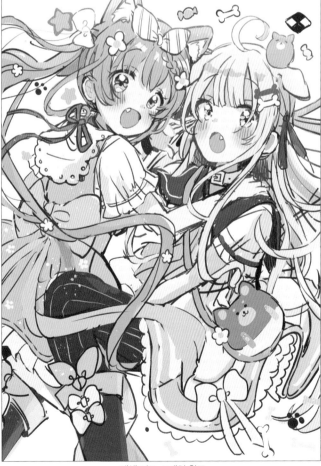

**Point** 시간을 두고 객관적으로 검토한다

저는 러프 스케치를 끝낸 후 하루 정도 시간을 두고 재검토한 후 선화 작업에 들어갑니다. 일러스트를 항상 객관적으로 볼 수 있도록 노력합니다.

채색 러프 스케치 완료

## 2 선화와 밑색

장식 등 세밀한 요소가 많으면 선화를 알아보기 어려우므로 선화와 밑색을 동시에 진행합니다.

### STEP 1

선화를 그립니다. 브러시는 러프 때와 동일하게 [일러스트 선화]를 사용합니다. 세세한 부분까지 모두 묘사하기보다는 전반적인 형태를 확실히 잡는 것을 의식합니다.

**Point** 폴더 구성

캐릭터용 레이어 폴더(p.150)를 이중으로 구성합니다. 캐릭터 선화와 채색은 같은 레이어 폴더 안에 넣고 그 레이어 폴더 위에 가공용 레이어를 모아 놓습니다.

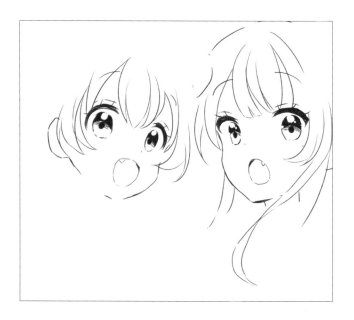

### STEP 2

선화가 어느 정도 진행되면 '1 러프 스케치'의 **STEP 4** (p.69)와 동일하게 캐릭터를 회색으로 모두 채웁니다. 이렇게 하면 실루엣을 알아보기 쉽습니다. 선화를 80% 정도 작업했다면 각 부분별로 밑색 작업을 시작합니다.

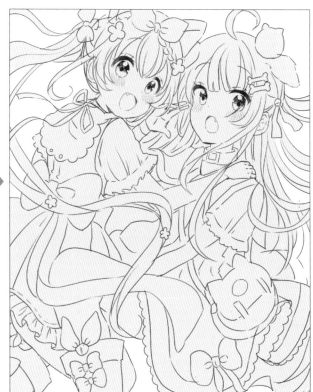

# STEP 3

밑색을 칠합니다. '1 러프 스케치'의 **STEP 4**(p.69)와 동일하게 기본은 [채우기] 도구를 사용하되, 세밀한 부분은 [펜] 도구 → 보조 도구[펜]의 [G펜]을 사용합니다. 레이어는 색상별로 분류해 레이어 수를 가능한 한 줄였습니다.

# STEP 4

밑색의 색상은 러프(가공을 제외한 상태)에서 [스포이트] 도구(p.148)로 추출합니다. 채색하면서 선화도 다듬어 나갑니다.

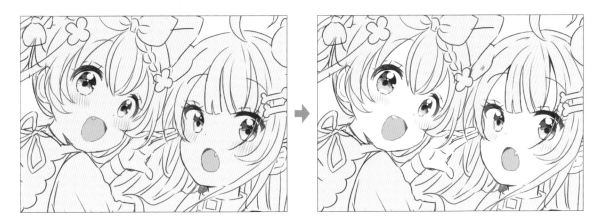

# STEP 5

밑색 작업을 마친 다음, 러프에서 만들어 놓은 가공 레이어를 사용해서 전체적인 톤을 정리합니다.

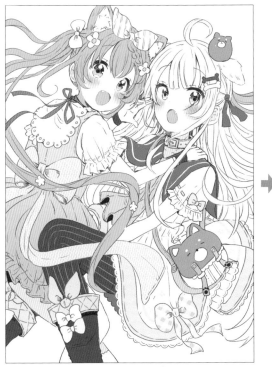

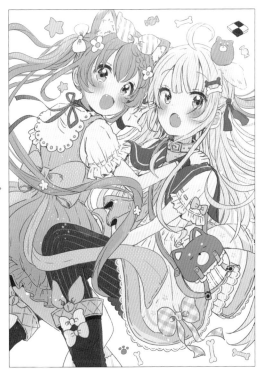

가공 레이어 미사용 선화와 밑색 작업 완료

# 3 채색

그림자, 하이라이트, 굴곡이나 주름 등 세밀한 부분을 채색합니다.

## STEP 1

일단 밑색을 칠한 레이어를 모두 비표시한 다음, 채색 대상인 부분만 표시해 가면서 세부적인 요소를 채색합니다. 기본적으로는 밑색 위에 레이어를 만들고 클리핑(p.152)해서 채색합니다.
처음에는 대략적으로 칠합니다. 전체적인 밸런스를 먼저 고려하고 세밀한 조정은 나중에 진행합니다.

채색 대상이 아닌 밑색 레이어는 비표시

밑색 위에 레이어 작성

## STEP 2

피부를 채색합니다. 브러시는 형태를 확실하게 드러내고 싶은 부분은 [펜] 도구 → 보조 도구[펜]의 [G펜], 부드럽게 표현하고 싶은 부분이나 경계선을 흐릿하게 처리하고 싶은 부분은 [붓] 도구 → 보조 도구[수채]의 [불투명 수채]를 사용했습니다.

형태를 확실하게 드러내고 싶은 부분

부드럽게 표현하고 싶은 부분

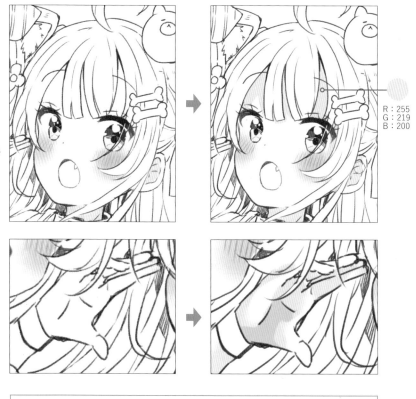

R : 255
G : 219
B : 200

> **Point** 발그스름한 볼
>
> 볼은 [에어브러시] 도구의 [부드러움]을 사용합니다. 피부 그림자와 동일한 색을 사용해 발그스름하고 부드러운 느낌을 표현합니다.

## STEP 3

그림자의 가장자리를 따라서 경계선을 확실하게 잡습니다. 선화에서 사용한 [일러스트 선화] 브러시를 사용합니다.

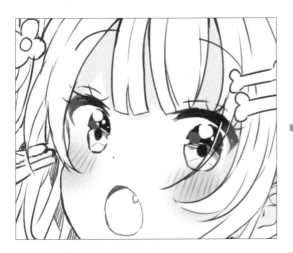 

## STEP 4

왼쪽 캐릭터도 동일하게 채색합니다.

## STEP 5

피부 채색이 끝났습니다. 오른쪽 캐릭터와 왼쪽 캐릭터의 피부색은 기본적으로 같습니다.

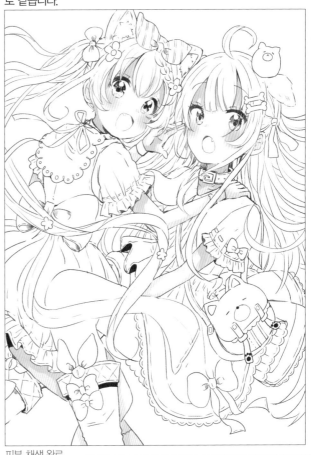

피부 채색 완료

> **Point** 선화 색이 도드라지지 않게 한다
>
> 선화 색은 채색했을 때 튀지 않도록 적절하게 변경합니다.

## STEP 6

눈을 채색합니다. 눈은 선명하게 강조하고 싶으므로 색 혼합 브러시가 아니라, [펜] 도구 → 보조 도구[펜]의 [G 펜]으로 칠합니다. 위에서 아래로 그라데이션을 의식하면서 색을 겹겹이 바릅니다.

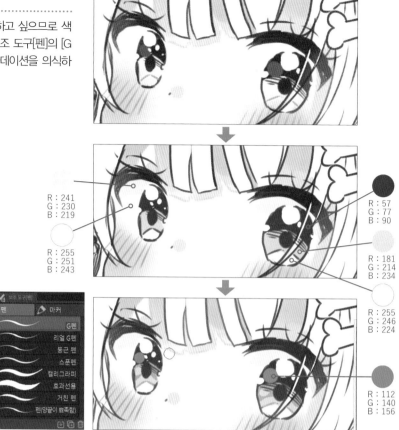

## STEP 7

왼쪽 캐릭터도 채색합니다. 오른쪽 캐릭터와 대비되는 색을 사용해서 특징을 잡습니다. 눈에 빛을 살짝 더 넣었습니다.

눈에 빛을 많이 넣었다

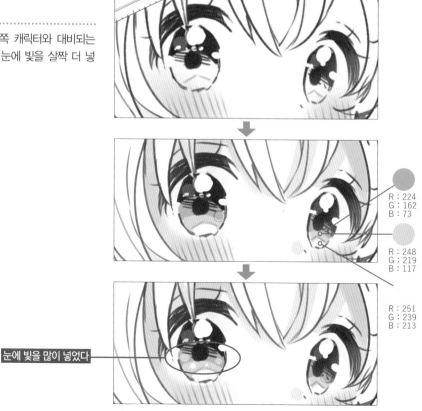

# STEP 8

머리카락을 채색합니다. 먼저 [펜] 도구 → 보조 도구[펜]의 [G펜]으로 대략적인 그림자를 넣었습니다.

R : 222
G : 142
B : 149

**Point** 색조 보정으로 그림자 색을 조정

채색할 때의 그림자의 색은 아주 예민하게 선택하지 않아도 됩니다. 채색
한 후 [편집] → [색조 보정] → [색조/채도/명도]로 적절하게 조정합니다.

# STEP 9

[에어브러시] 도구의 [부드러움]을 사용해서 세밀한 부분을 채색합니다. 이마를 덮은 앞머리는 옅게 피
부색을 넣어 비치는 느낌을 살립니다. **STEP 10**에서 넣는 하이라이트 주변에도 그림자와 같은 색을 칠
해 주면 하이라이트가 강조됩니다.

R : 254
G : 248
B : 224

## STEP 10

[펜] 도구 → 보조 도구[펜]의 [G펜]으로 하이
라이트를 넣습니다. 하이라이트를 대강 넣었
다면 선화에서 쓴 [일러스트 선화] 브러시로
하이라이트의 형태를 세밀하게 다듬습니다.

R : 255
G : 202
B : 182

**Point** 레이어의 불투명도를
적절하게 조정한다

그림자를 그린 레이어는 항상 색의 균형을 의식
합니다. 색이 지나치게 강하다면 불투명도를 낮
춰서 조정합니다.

## STEP 11

오른쪽 캐릭터의 머리카락도 같은 방식으로 채색합니다.

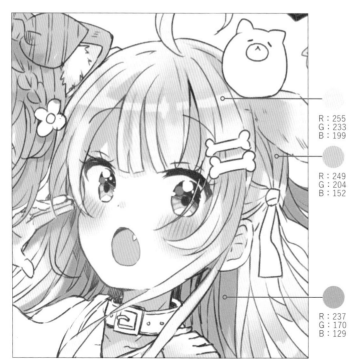

R : 255
G : 233
B : 199

R : 249
G : 204
B : 152

R : 237
G : 170
B : 129

## STEP 12

강아지 귀를 채색합니다. 단, 복슬복슬한 질감
을 살리는 세세한 묘사는 '4 리터치'의 **STEP**
**4** (p.83)에서 다시 진행합니다. 여기서는 머리카
락과 동일하게 대략적인 그림자만 넣었습니다.

R : 255
G : 230
B : 188

# STEP **13**

의상을 채색합니다. 옷의 무늬 등은 리터치에서도 자세히 묘사하므로 일단 그림자를 중심으로 채색했습니다.

**Point** **빛이 닿는 부분을 밝게 처리해 강약을 준다**

무릎 부분에 밝은색을 부드럽게 넣어 빛이 닿는 느낌을 연출했습니다.

R : 82
G : 50
B : 55

# STEP **14**

부분별로 채색합니다.

**Point** **그림자와 밑색이 어우러지게 조정한다**

그림자와 밑색의 경계선을 [흐리기] 도구나 [붓] 도구 → 보조 도구[수채]의 [불투명 수채]로 풀어주면, 어색하지 않고 자연스럽게 어우러집니다.

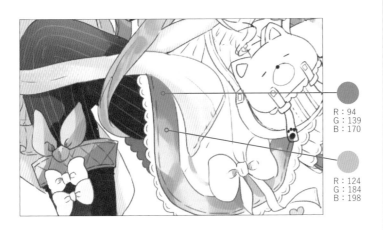

R : 94
G : 139
B : 170

R : 124
G : 184
B : 198

R : 68
G : 81
B : 108

R : 247
G : 180
B : 111

## STEP 15

흰색 옷의 그림자는 푸른색이 감도는 회색과 붉은색이
감도는 회색을 섞어서 채색했습니다.

R : 227
G : 231
B : 237

R : 217
G : 200
B : 204

## STEP 16

왼쪽 캐릭터 의상도 같은 방식으로 채색했습니다.

R : 255
G : 227
B : 200

R : 223
G : 135
B : 121

R : 243
G : 181
B : 132

R : 253
G : 210
B : 204

# STEP 17

곰돌이 숄더백이나 초커 등의 소품도 채색합니다. 포인트가 되도록 주변 색과 차이 나는 색을 사용합니다.

R : 251
G : 193
B : 179

R : 232
G : 158
B : 149

R : 243
G : 212
B : 147

R : 196
G : 154
B : 132

R : 165
G : 124
B : 103

R : 254
G : 251
B : 239

R : 209
G : 227
B : 214

R : 177
G : 209
B : 194

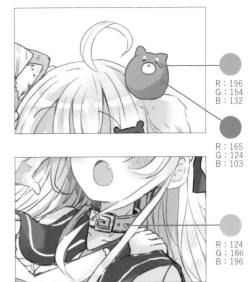

R : 196
G : 154
B : 132

R : 165
G : 124
B : 103

R : 124
G : 186
B : 196

# STEP 18

캐릭터 채색을 완료했습니다. 러프 작업에서 만들었
던 가공 레이어를 표시해서 전체적인 색감을 확인
합니다.

**Point** 대상 동물을 연상시키는 소품

귀 외에도 개를 연상시키는 소품으로 초커나 뼈다귀
머리핀 등을 포인트로 넣었습니다.

초커

뼈다귀 머리핀

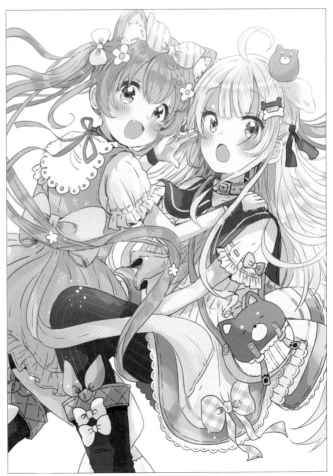

캐릭터 채색 완료

# 4 리터치

레이어를 겹치면서 두껍게 칠함으로써 일러스트를 정돈해 나갑니다. 배색과 전체적인 밸런스를 객관적으로 확인하고 보완하기 위해 시간을 두고 작업을 반복합니다. 리터치와 마무리 작업인 가공은 일러스트를 완성하는 데 가장 많은 시간을 들이는 작업입니다.

## STEP 1

배경을 조절합니다. 이번에는 발랄한 캐릭터의 매력을 강조할 수 있도록 아기자기한 아이템을 활용해 톡톡 튀는 느낌의 배경을 연출해 보기로 했습니다. 처음에는 과자로 꾸밀까 생각했지만 달콤한 이미지보다는 판타지 쪽이 어울릴 것 같아서 컬러풀한 별과 무지개로 변경했습니다.

별은 [펜] 도구 → 보조 도구[펜]의 [G펜]으로 묘사했습니다. 무지개는 [자] 도구의 [퍼스자]로 자 가이드를 만들어서 선을 그립니다. 마치 비가 오는 듯한 느낌의 컬러풀한 무지개 선이 완성되었습니다.

## STEP 2

캐릭터 앞쪽에 있는 별은 합성 모드 '발광 닷지' 레이어를 사용해서 빛을 표현했습니다.

(TIPS) **자**

[자] 도구를 사용하면 프리핸드로 설정한 자의 방향에 따라 선을 자유롭게 그릴 수 있습니다. 자의 종류도 다양합니다.

보조 도구[자]

| 자 작성 |
| 직선자 |
| 곡선자 |
| 도형자 |
| 자 펜 |
| 특수 자 |
| 가이드 |
| 퍼스자 |
| 대칭자 |

자

자를 따라 프리핸드로 선을 그린다

# STEP 3

'3 채색'에서 작업한 캐릭터 위에 레이어를 만들어 색을 덧칠하고 묘사를 늘려 부드러운 분위기를 표현했습니다. 주변 색상을 [스포이트] 도구로 추출해 그립니다. 형태를 잡을 때는 [G 펜], 질감을 내고 싶을 때는 [일러스트 선화] 브러시를 사용합니다.

# STEP 4

실제 강아지 사진을 참고하면서 귀의 보드랍고 복슬복슬한 느낌을 살려 리터치했습니다. **STEP 3**과 동일하게 [G펜]과 [일러스트 선화] 브러시를 사용해서 그립니다.

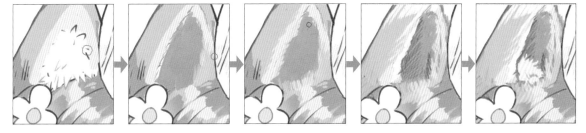

# STEP 5

리터치를 마쳤습니다.

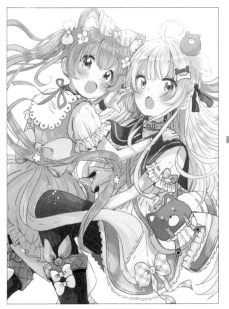

리터치 전

> **Point** 충분하다고 생각될 때까지 리터치한다
>
> 시간을 두고 일러스트를 확인 → 미세 조정을 반복합니다. 이 정도면 됐다고 스스로 수긍할 때까지 계속합니다.

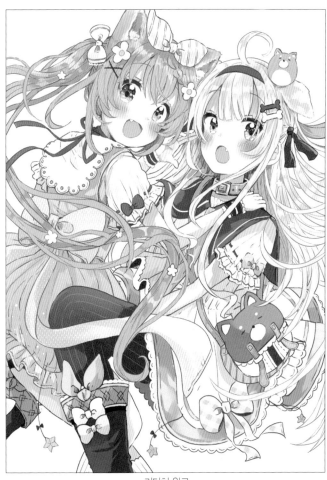

리터치 완료

## 5 마무리 가공  전체적인 배색과 균형을 최종적으로 점검하고 손보는 작업입니다.

## STEP 1

전체적인 색의 밸런스를 조절합니다. [레이어] → [신규 색조 보정 레이어] → [그라데이션 맵]의 색조 보정 레이어를 추가로 만들고 합성 모드를 '소프트 라이트'로 설정합니다.

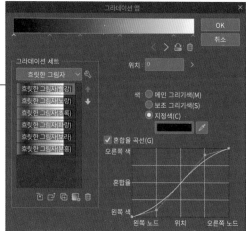

그라데이션 맵을 합성 모드 '표준', 불투명도 100%로 표시

> **Point** 러프 스케치에서 만든 가공 레이어
>
> 러프 작업에서 만든 가공 레이어를 계속 사용합니다. 채색에 맞춰 다시 조정하기도 합니다.

## STEP 2

'1 러프 스케치'의 **STEP 9** (p.71)에서 만든 [색조/채도/명도]의 색조 보정 레이어 값을 조정했습니다. 여기서는 채도를 −18로 변경했습니다. 불투명도는 39%까지 낮췄습니다.

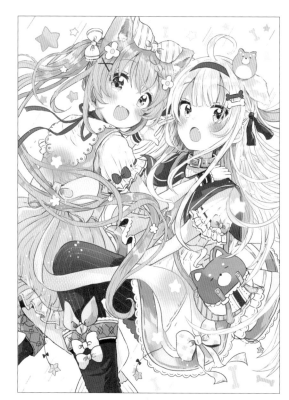

## STEP 3

합성 모드 '선형 번'의 레이어를 사용해서 전체 그림자 부분을 겹쳐 넣어 일러스트 색감의 강약을 살렸습니다.

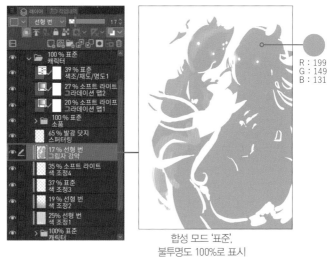

R : 199
G : 149
B : 131

합성 모드 '표준',
불투명도 100%로 표시

## STEP 4

마지막으로 전체를 확인합니다. 가공 색상이 강한 경우에는 불투명도를 미세하게 조정합니다. 너무 밋밋하거나 도드라지는 부분은 세심히 리터치해서 마무리합니다.

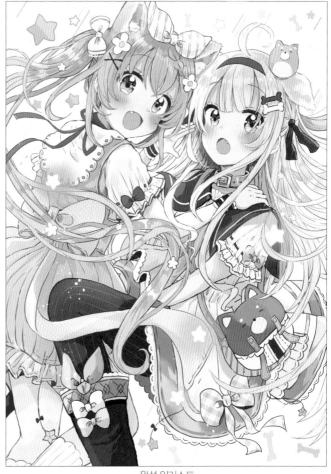

완성 일러스트

# Making

# 04 여우 귀

**리무코로**

만화가. 주요 작품으로 만화 잡지 〈Newtype〉에 연재한 《도우미 여우 센코 씨》가 있다. 이 작품은 2019년에 애니메이션으로도 제작되었으며, 앱 개발사 Gugenka에서 주인공인 '센코 씨'를 VR/AR 디지털 피규어로 구현해 화제가 되었다.

## ✿ Comment

여우를 의인화한 캐릭터라고 하면 날카로운 인상, 신묘한 분위기를 풍기는 무녀복을 입은 모습, 금빛의 긴 머리 등의 이미지가 연상됩니다. 그래서 이번에는 일부러 정반대 이미지에 도전해 봤습니다. 커다랗고 폭신한 꼬리가 잘 보이도록 구도를 잡고 '이렇게 한가롭게 지내고 싶다' 하는 마음으로 나른한 분위기를 그렸습니다.

## ✿ Homepage
-
## ✿ Pixiv
https://www.pixiv.net/users/910381
## ✿ Twitter
https://twitter.com/rimukoro

**설정 이미지**

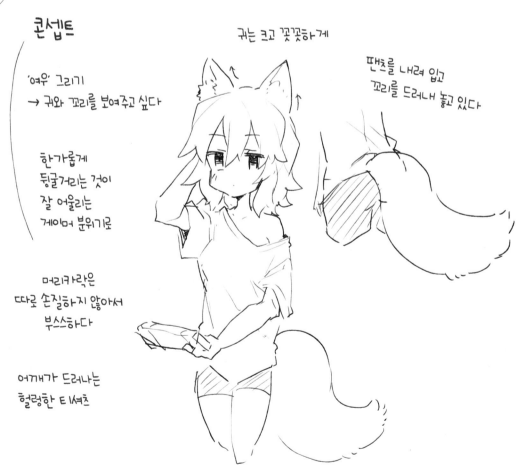

콘셉트

'여우' 그리기
→ 귀와 꼬리를 보여주고 싶다

한가롭게
뒹굴거리는 것이
잘 어울리는
게이머 분위기로

머리카락은
따로 손질하지 않아서
부스스하다

어깨가 드러나는
헐렁한 티셔츠

귀는 크고 꼿꼿하게

팬츠를 내려 입고
꼬리를 드러내 놓고 있다

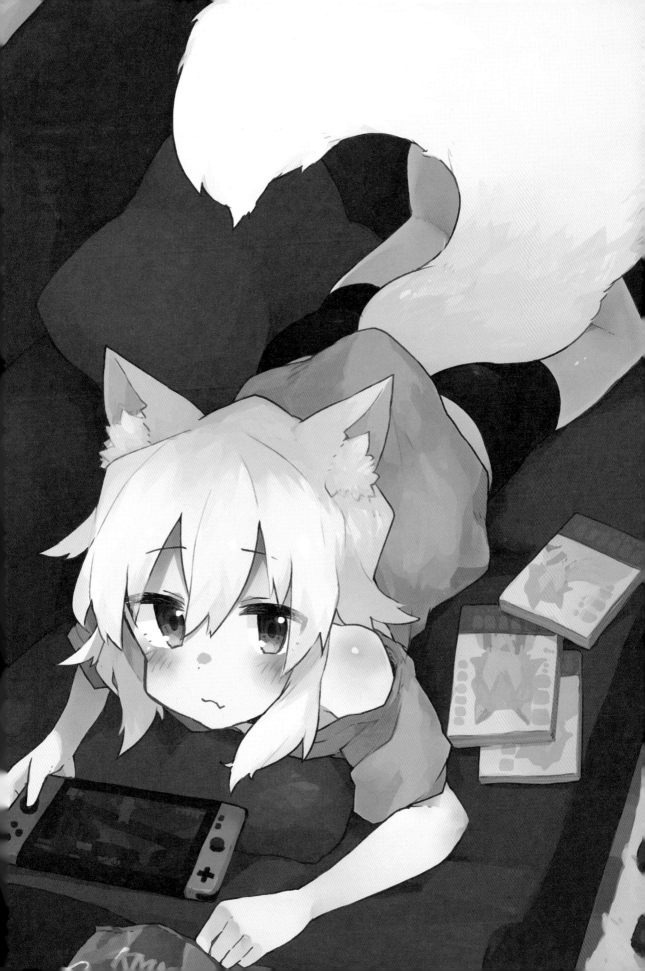

## STEP 1

러프 스케치는 [선화용] 브러시로 그립니다. [펜] 도구 → 보조 도구[펜]의 [G펜]을 베이스로, 보조 도구 속성 팔레트(p.147)로 조정한 브러시입니다. 텍스처를 설정해서 거친 질감을 줄 수 있도록 했습니다.

보조 도구 속성 팔레트를 열어서 설정

## STEP 2

여우를 테마로 하고 있으므로 귀와 꼬리를 꼭 보여주고 싶었습니다. 무녀 의상이나 신사(일본 사당) 등을 이용한 고전적이고 날카로운 이미지가 워낙 익숙하기에 이번만큼은 정반대로 현대적이고 한가한 생활을 하는 여우를 콘셉트로 잡아 봤습니다.
꼬리가 화면 중심을 차지하도록 엎드린 구도로 캐릭터를 배치했습니다. 나른하게 뒹구는 중성적인 느낌의 여자아이를 떠올리며 그에 맞는 소품도 배치합니다.

**Point** 자세한 디테일을 설정한다

러프 스케치를 밑에 깔고 선화를 작업하므로 러프라고 대강 얼버무려 놓으면 나중에 대폭 수정하게 되는 번거로움이 발생할 수 있습니다. 그러므로 러프 단계에서 디테일까지 확실히 정해 둡니다. 이번 일러스트에서는 엉덩이와 꼬리가 달린 부분, 팔뚝 부위에 접힌 옷 주름, 게임기를 쥔 손 등이 이에 해당합니다.

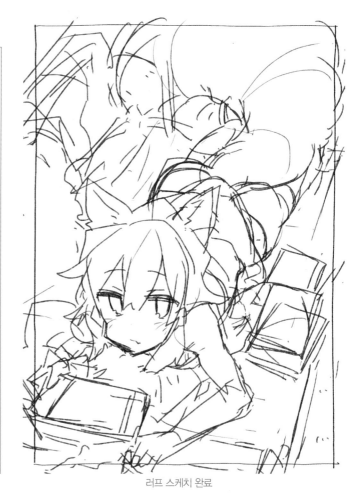

러프 스케치 완료

## 2 선화 러프 스케치를 기초로 선화를 그립니다.

### STEP 1

러프 레이어의 불투명도(p.151)를 낮춥니다. 레이어 속성 팔레트에서 레이어 컬러(p.154)를 파란색으로 설정해 러프 선이 잘 보이게 조정합니다.

### STEP 2

선화 레이어 폴더(p.150)를 만들고 그 안에 피부, 머리카락, 옷(기타)으로 레이어를 대강 분류했습니다. 서로 인접한 부분은 레이어를 나눠서 그리면 나중에 수정이 수월합니다.

### STEP 3

아날로그 느낌이 나는 선으로 그리고 싶어서 브러시는 러프와 동일하게 [선화용]을 사용했습니다. 브러시 불투명도를 낮추면 아날로그적인 느낌이 더욱 강조됩니다. 러프 스케치를 정확하게 따라 그린다기보다는 러프 작업 당시 좋다고 여겨졌던 부분을 빠뜨리지 않고 표현한다는 생각으로 그립니다. 선화 색이나 거친 부분은 나중에라도 조정할 수 있고, 채색이 들어가면 분위기가 달라지므로 선화 단계에서 완벽함을 추구할 필요는 없습니다. 단, 러프 단계에서 표현하고 싶었던 귀여움 등의 요소가 약해졌다고 느낀다면, 만족할 때까지 다시 그립니다.

> **Point** 눈 표현에 따라 달라지는 인상
>
> 눈 묘사에 따라, 애초 의도한 귀엽고 나른한 이미지 등 캐릭터의 인상이 크게 달라지므로 일단 눈부터 그려 봅니다.

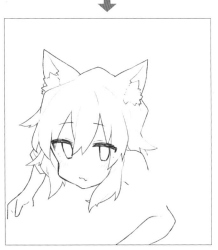
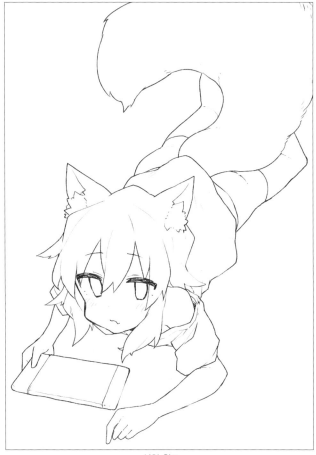

선화 완료

## 3 밑색 부분별로 밑색을 칠하고 레이어를 다시 세분화하면서 채색합니다.

### STEP 1

먼저 캐릭터 영역만 채우기를 합니다.
[선택 범위] 메뉴 → [퀵 마스크]로 퀵 마스크 레이어(p.153)를 만듭니다.

[자동 선택] 도구(p.149)의 [다른 레이어 참조 선택]을 사용해서 배경 부분을 선택 범위로 지정합니다.
[선택 범위] 메뉴 → [선택 범위를 반전]을 합니다.

배경 부분(캐릭터 외의 채색하지 않을 부분)을 선택 범위로 지정한 다음 반전

[채우기] 도구의 [편집 레이어만 참조]로 퀵 마스크 레이어를 채색하면 캐릭터 부분이 전부 채색된 상태가 됩니다.

반전한 선택 범위를 전체 채우기로 채색한다

---

**Point** 누락된 부분이 없도록 한다

[자동 선택] 도구와 [채우기] 도구만으로 잘 안 된다면 브러시나 지우개를 사용해 누락된 부분이 없도록 합니다.

---

**Point** 퀵 마스크 레이어의 장점

퀵 마스크 레이어를 사용하면, [펜] 도구 등으로 선화의 틈을 메우면서 [채우기] 도구를 사용하고, 채색이 누락된 부분을 금방 찾을 수 있어서 상당히 편리합니다.

## STEP 2

퀵 마스크 레이어를 더블 클릭하면 채우기한 부분을 선택 범위로 지정할 수 있습니다. 채색용 레이어를 새로 만
들어 피부색으로 캐릭터 전체를 채색합니다.

**더블 클릭해서 선택 범위를 잡는다**

R : 255
G : 231
B : 200

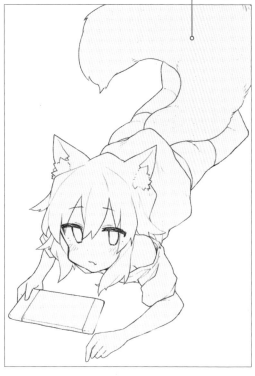

**Point 레이어 나누는 방법**

선화와 마찬가지로 채색 레이어는 피
부, 머리카락, 옷, 눈으로 나누는 경우
가 많습니다.
각 부위가 인접해서 채색이 복잡해질
경우 레이어를 적절하게 나눠 채색하
면 수고로움을 덜 수 있습니다.

## STEP 3

선화 및 피부 밑색에서 부분별로 선택 범위를 지
정해 머리카락이나 옷 등을 채색합니다. 레이어
를 겹치면서 채색합니다.

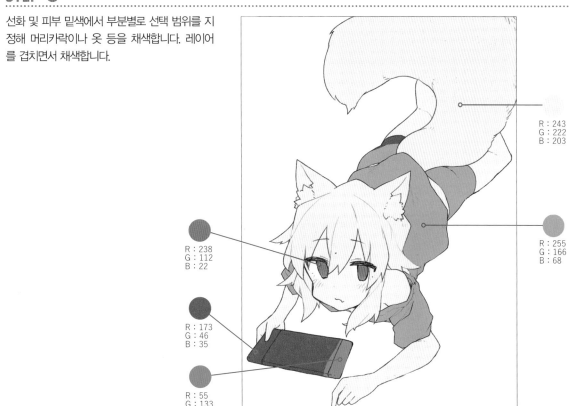

R : 243
G : 222
B : 203

R : 238
G : 112
B : 22

R : 255
G : 166
B : 68

R : 173
G : 46
B : 35

R : 55
G : 133
B : 192

## STEP 4

팬츠는 옷을 채색한 레이어 위에 새 레이어를 만들고 아래 레이어에서 클리핑(p.152)해서 채색합니다.

R : 34
G : 28
B : 40

**Point** 꼬리가 시작되는 부분

꼬리는 엉덩이보다 약간 위에 달아주면 가동 범위를 넓게 잡을 수 있어 움직임을 표현하기 쉽습니다.

## STEP 5

일러스트의 전체적인 색상 밸런스를 확인할 수 있도록 배경색도 임시로 칠해 둡니다.

**Point** 선화 색을 조정한다

선화 위에 새 레이어를 클리핑하는 등의 방법으로 채색에 맞춰서 선화의 색을 바꿉니다. 선과 채색이 잘 어울리도록 자연스럽게 조정합니다.

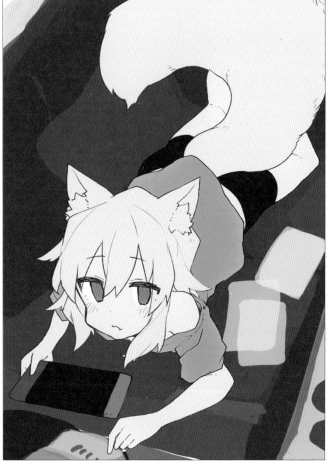

밑색 완료

# 4 채색 밑색 위에 겹쳐서 채색함으로써 질감이나 농담을 표현합니다.

## STEP 1

세밀한 부분은 [펜] 도구 → 보조 도구[펜]의 [G펜]을 불투명도를 낮춰 사용합니다. 대략적인 범위를 채색하면서 잘 어우러지도록 할 때는 [붓] 도구 → 보조 도구[수채]의 [불투명 수채]를 사용합니다.

## STEP 2

피부와 눈은 붓 터치가 보이지 않도록 밑색 레이어에 합성 모드(p.151) '곱하기'나 '오버레이'의 레이어를 클리핑해서 채색합니다. 먼저 밑색 위에 '곱하기' 레이어를 작성해서 [G펜]으로 그라데이션 형태를 몇 단계 만듭니다.

덧칠한 색을 합성 모드 '표준'으로 표시

R : 78
G : 23
B : 15

R : 121
G : 62
B : 44

R : 210
G : 163
B : 115

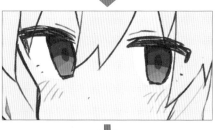

'오버레이' 레이어로 톤을 조절하면서 밝은 부분을 채색합니다.

덧칠한 색을 합성 모드 '표준'으로 표시

R : 244
G : 228
B : 208

R : 252
G : 239
B : 216

[스포이트] 도구(p.148)로 색을 추출해 홍채 등의 디테일을 묘사합니다.

마지막으로 [G펜]을 사용해 하이라이트를 선명하게 넣었습니다.

R : 255
G : 245
B : 243

# STEP 3

피부를 채색합니다.

밑색 위에 합성 모드 '곱하기' 레이어를 만들고 조명에 의
해 생기는 그림자를 채색합니다. 이때 몸의 미세한 굴곡까
지 정확하게 묘사하면 부드러운 질감 표현이 어려워지므
로 적당한 수준으로 묘사합니다.

R : 243
G : 199
B : 193

덧칠한 색을 합성 모드 '표준'으로 표시

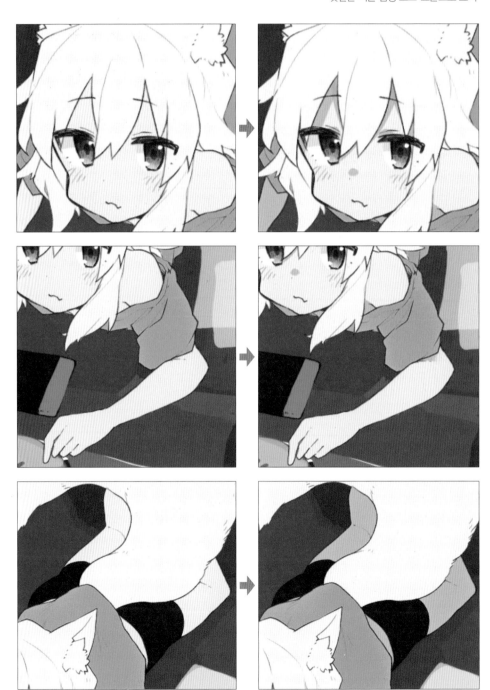

# STEP 4

STEP 3에서 채색한 그림자 위에 합성 모드 '곱하기' 레이어를 클리핑해서 [불투명 수채]
로 그라데이션이 되도록 칠합니다. [색 혼합] 도구의 [흐리기]나, [에어브러시] 도구의 [부
드러움] 등을 함께 사용해서 피부에 붉은 빛이 자연스럽게 돌도록 묘사합니다.

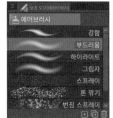

R : 243
G : 129
B : 125

덧칠한 색을 합성 모드 '표준'으로 표시

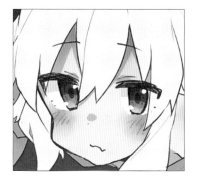
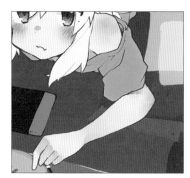

# STEP 5

합성 모드 '오버레이' 레이어를 클리핑해서 색감 조정을 한 다음
하이라이트를 넣습니다.

R : 254
G : 227
B : 199

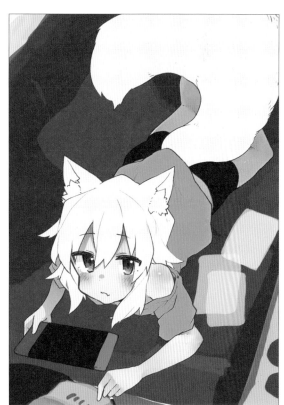

피부와 눈 채색 완료

## STEP 6

옷과 머리카락을 채색합니다. 머리카락과 옷은 붓의 터치를 남겨서 질감을 표현하고 싶으므로 밑색 레이어의 '투명 픽셀 잠금'(p.152)을 설정하고 바로 채색합니다.

투명 픽셀 잠그기

## STEP 7

먼저 [G펜]을 사용해서 머리카락과 옷의 그림자를 대략적으로 채색하면서 전체적인 이미지를 확인합니다.

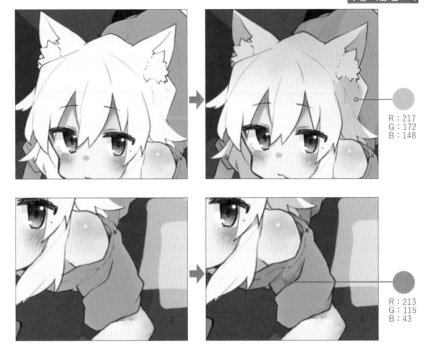

R : 217
G : 172
B : 148

R : 213
G : 115
B : 43

---

**Point** 선화의 색을 바꾼 후 전체적인 분위기를 확인한다

이 단계에서 선화 색을 변경해서 부자연스럽게 튀지 않도록 조정합니다. 선화 색에 따라 채색 느낌도 달라지므로 디테일을 묘사하기 전에 조정해서 전체적인 분위기를 정합니다.

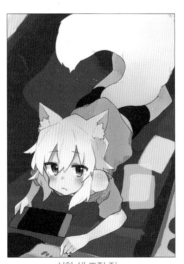

선화 색 조정 전

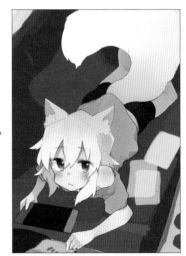

선화 색 조정 후

## STEP 8

STEP 7에서 대략 채색한 그림자를 베이스로 세밀한 터치를 추가해 질감을 표현합니다.

R : 243
G : 216
B : 197

## STEP 9

머리카락은 복슬복슬하고 폭신한 털의 흐름과 덩어리감을 의식하면서 채색합니다. 새 레이어를 클리핑해서 묘사합니다.

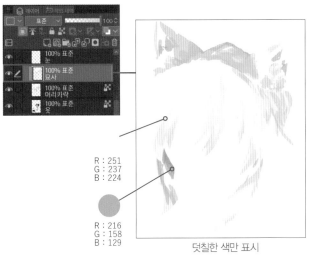

R : 251
G : 237
B : 224

R : 216
G : 158
B : 129

덧칠한 색만 표시

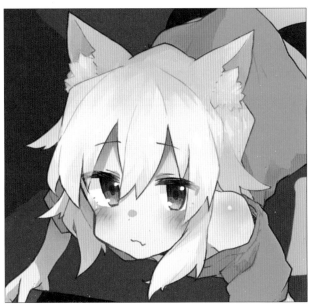

**Point** 여우 귀의 특징

여우 귀는 약간 큰 삼각형으로 끝이 뾰족합니다. 그리고 폭신한 느낌의 털이 붙어 있습니다.

티셔츠는 주름 진 형태를 의식하면서 어느 정도 윤곽이 눈에 띄도록 채색합니다. 그림자를 채색한 다음 밝은 부분을 채색합니다.

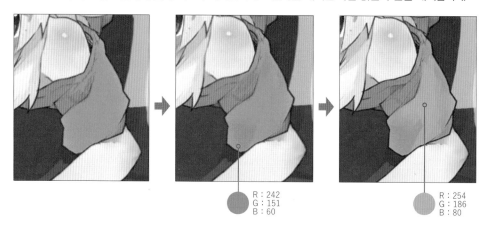

R : 242
G : 151
B : 60

R : 254
G : 186
B : 80

팬츠는 셔츠와 반대로 윤곽을 흐리게 하면서 하이라이트를 넣어 몸에 딱 밀착된 느낌을 표현합니다.

**Point** 여우 꼬리의 특징

꼬리는 여우 캐릭터에서 가장 중요한 부분입니다. 부드럽고 풍성한 털의 흐름을 의식하면서 꼼꼼하게 묘사합니다. 시작 부분에 그라데이션을 옅게 넣고 털의 형태를 제대로 표현하고 싶은 부분은 불투명도가 낮은 [G펜]을 사용합니다. 곳곳에 [불투명 수채] 등으로 흐려주면 폭신한 느낌이 납니다.

옅게
그라데이션

꼬리에 덧칠한 색만 표시

# STEP 11

게임기나 스낵 등의 소품은 선화 없이 실루엣으로 묘사해 나갑니다. 일러스트 전체의 균형을 확인하면서 시행착오를 거쳐, 캐릭터 이미지와 어울리는 채색으로 실루엣을 조정합니다.
게임 화면이나 소품 전반을 너무 세밀하게 묘사하다 보면 캐릭터보다 튈 수 있으므로 적당한 수준으로 묘사합니다.

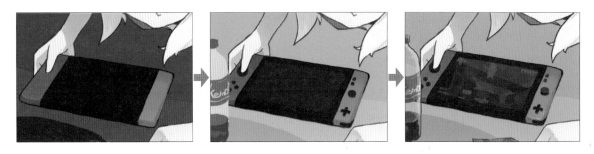

# STEP 12

스낵은 새 레이어 폴더를 작성해서 그립니다. 처음에는 스낵만 그릴까 했지만, 전체적인 균형을 고려해 좀 더 스토리가 담기는 게 좋을 것 같아서 음료수를 추가했습니다.
대략적인 실루엣을 그린 후 레이어의 '투명 픽셀 잠금'을 하거나 새 레이어를 클리핑해서 디테일을 묘사해 나갑니다. 스낵 봉지처럼 광택이 있는 소재라면 그림자를 확실하게 넣고 페트병과 액체는 투명감과 하이라이트를 표현하며 채색합니다.
채색만으로는 아무래도 전체적으로 부족한 느낌이 들어서 마지막에 윤곽선을 추가해 형태감을 확실하게 줬습니다.

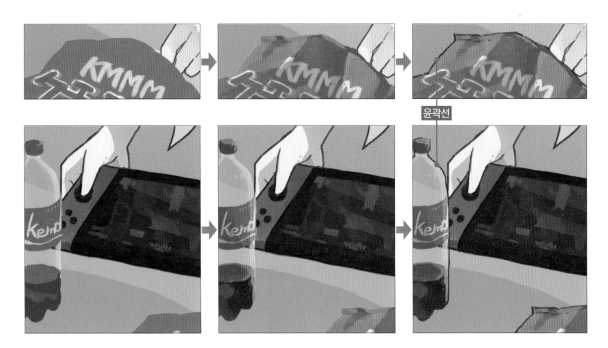

윤곽선

---

**Point** 스토리를 강화한다

스낵과 음료 포장지에 일러스트 테마와 어울리는 텍스트('kemono'와 'ケモノ'은 '짐승'을 뜻함)를 넣었습니다. 디테일한 부분을 활용해 일러스트에서 설정한 세계관을 반영하면 존재감이 있는 장면을 연출할 수 있습니다.

## STEP 13

소품 채색이 끝났다면 배경을 채색합니다. '3 밑색'의 **STEP 5**(p.92)에서 임시 채색한 부분을 제대로 다듬습니다. 먼저 합성 모드 '곱하기' 레이어로 대략적인 그림자를 넣어 한 공간에 있는 캐릭터와 배경을 조화시킵니다. 이때 사물과 캐릭터로 인해 생기는 그림자를 제대로 그려 주어야 존재감과 설득력이 생깁니다.

그런 다음 '표준' 레이어를 만들어 [스포이트] 도구로 색을 추출하면서 디테일하게 보완합니다. 질감과 화면 전체의 정보량을 조절해 캐릭터보다 튀는 부분이 없도록 주의합니다.

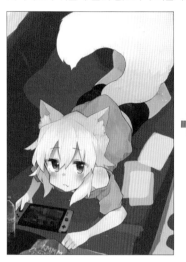 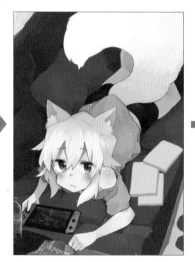 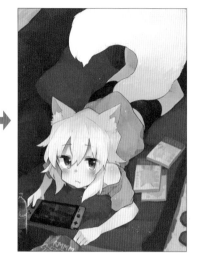

## STEP 14

**STEP 12**(p.99)의 스낵에서와 같이, 채색만으로는 어색한 감이 있어 마지막에 윤곽선을 추가해서 형태감을 확실히 줍니다. 불투명도를 낮춘 [G펜]과 합성 모드 '곱하기' 레이어로 선을 추가해 선화가 지나치게 강조되지 않도록 처리합니다.

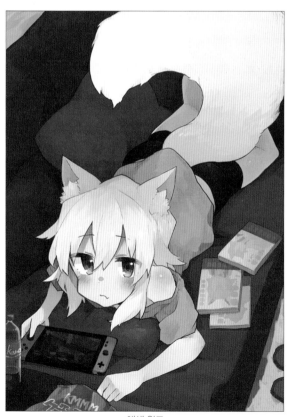

> **Point** 배경을 지나치게 강조하지 않는다
>
> 캐릭터의 존재감을 확실히 살리는 것을 의식해 채색합니다. 배경이라고 해서 계획 없이 묘사하는 일은 없도록 주의합니다.

채색 완료

# 5 리터치

배경이 더해져 전체적인 분위기가 잡혔으므로 지금부터는 캐릭터의 디테일한 부분을 정돈해 보겠습니다.

## STEP 1

맨 위에 리터치용 레이어를 만들어 묘사합니다. 머리카락 끝이 가볍게 날리는 듯한 디테일과 꼬리의 잔털이 나온 부분 등을 자연스럽게 살려 머리카락과 꼬리 묘사를 보완합니다.

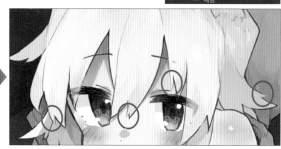

## STEP 2

배경과 캐릭터 선화에서 조화롭지 못한 부분이 없는지 확인하고 수정합니다.

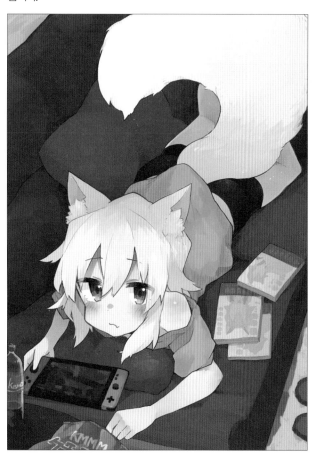

# 6 마무리 가공
마무리 단계에서는 색 조정 등을 실시합니다. **Adobe Photoshop을 사용합니다.**

## STEP 1

'**5** 리터치'까지 끝낸 데이터를 [파일] 메뉴 → [화상을 통합하여 내보내기] → [.psd(Photoshop Document)]로 변환하고, 변환한
파일(.psd 형식)을 Adobe Photoshop에서 엽니다.

열기

통합.psd

## STEP 2

전체적으로 대비가 약하고 지나치게 밝은 느낌이 들어서 어두운 부분
을 늘려 분위기를 차분하게 가라앉혔습니다.
[레이어] 메뉴 → [새 조정 레이어] → [곡선]으로 조정 레이어(p.157)를
만듭니다.
[속성] 패널에서 RGB 항목을 아래와 같이 조정했습니다.

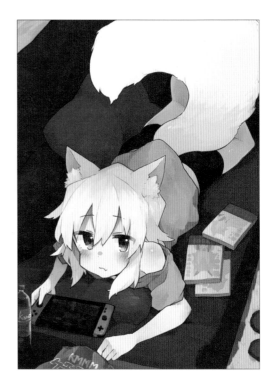

# STEP 3

화면 전체가 난색 계열 색상으로 구성되어 있으므로 캐릭터가 좀 더 주목받을 수 있도록 캐릭터 이외의 부분에 청색 느낌을 더해 보겠습니다.

[레이어] 메뉴 → [새 조정 레이어] → [색상 균형]에서 조정 레이어를 만듭니다. [속성] 패널에서 수치를 조정합니다. 여기서는 중간 영역의 '녹청과 빨강'을 −2로, '노랑과 파랑'을 +17로 설정했습니다.

> **TIPS   조정 레이어의 장점**
>
> 보정한 효과값은 조정 레이어에 저장되어 있으므로 재설정이나 변경을 쉽게 할 수 있습니다.

# STEP 4

레이어 마스크(p.157)의 섬네일을 선택해서 [타원 도구 선택]과 [채우기]를 사용해 적용 하고 싶지 않은 부분에 마스크를 씌웁니다.

레이어 마스크의 섬네일 선택

# STEP 5

일러스트를 완성했습니다.

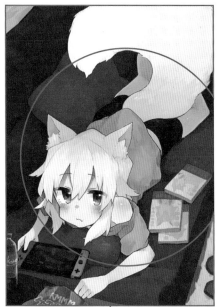

이 범위에서만 색상 균형의 효과가 나도록 마스크를 조정

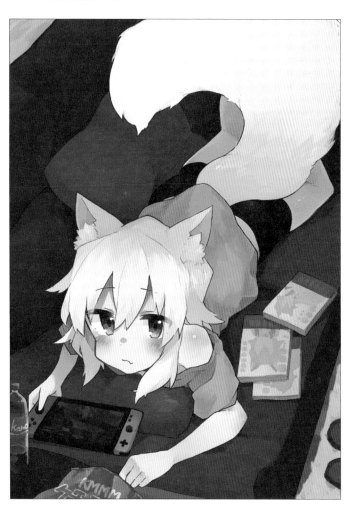

완성 일러스트

# 05 양 귀

**마키히쓰지**

일러스트레이터. 과거 게임회사 소속으로 작업했으나, 현재는 프리랜서로 활동 중이다.
게임 어플리케이션과 애니메이션으로 제작된 '그림 노트', '그림 에코즈'와 '니지산지'의 버츄얼 유튜버(데비데비·데비르/카타리베 츠무구) 외 다수의 캐릭터 디자인을 작업했다.

✿ **Comment**

이번에 동물귀 캐릭터 중에서 양 귀를 담당하게 되었습니다. 양은 닉네임으로 사용할 정도로 좋아하는 동물이기도 합니다. 양을 떠올리면 느껴지는 특유의 부드럽고 포근한 이미지를 테마로 일러스트를 그렸습니다! 최근 맛있는 양고기 구이 전문점을 소개받은 터라, 동족상잔(?)의 비극을 저지르고 있답니다.

✿ **Homepage**
https://rollsheep.tumblr.com/

✿ **Pixiv**
https://www.pixiv.net/users/9145919

✿ **Twitter**
https://twitter.com/rollsheeeep

설정 이미지

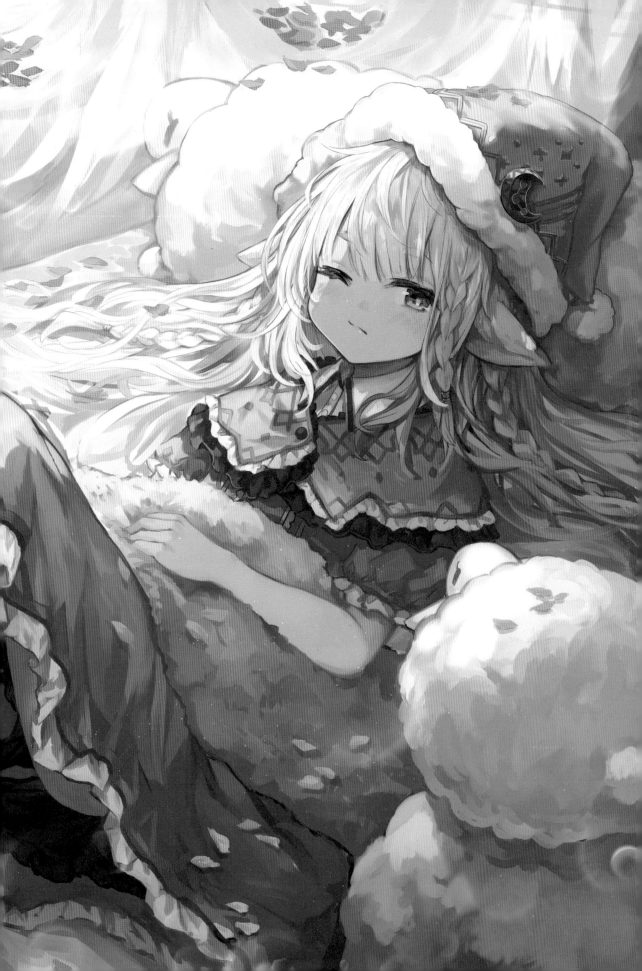

# 1 러프 스케치

러프스케치, 밑그림, 리터치는 'CLIP STUDIO PAINT', 마무리 작업인 가공은 'Adobe Photoshop'으로 진행합니다. 처음 러프에서는 '양 → 수면' 등의 이미지를 가볍게 떠올려 보다가 양에게 둘러싸여 잠에 취한 소녀를 그렸습니다.

## STEP 1

러프를 그릴 때는 어떤 브러시를 사용하든 괜찮습니다. 여기서는 [붓] 도구 → 보조 도구[수채]의 [진한 수채]를 사용했습니다.

## STEP 2

세밀한 부분은 생각하지 않고 일단 잠옷 스타일의 의상을 구상했습니다. 자세한 디자인은 나중에 더할 것이므로 지금은 이대로 진행합니다.

러프 선

## STEP 3

러프 선 아래에 베이스 색을 칠할 새 레이어를 만듭니다. 왼쪽 상단에 노란색 계열의 광원을 설정해 부드러운 인상을 주고, 그림자는 청색 계열로 넣었습니다. 가운데 부분은 보라색으로 채색합니다. 이 단계에서는 대략적으로만 칠합니다. 채색이 러프 선을 벗어나도 상관없습니다. 세부적인 부분은 보지 않고 전체적인 분위기만 정해 나가겠습니다.

신규 레이어 생성

### Point 선이 색에 묻히지 않도록 한다

앞으로 색을 두껍게 계속 겹쳐서 채색할 예정입니다. 이때 러프 선의 합성 모드(p.151)를 '선형 번'으로 설정해 두면 색이 겹쳐도 선이 채색에 묻히지 않습니다.

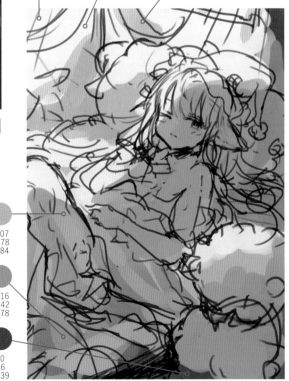

R : 232 G : 251 B : 186

R : 198 G : 228 B : 240

R : 187 G : 158 B : 203

R : 107 G : 178 B : 184

R : 116 G : 142 B : 178

R : 40 G : 56 B : 139

## STEP 4

캐릭터의 색은 보라색을 베이스로
잡았습니다. 전체적인 색감 구성을
볼 때 산뜻함이 부족해 보여서 노
란색과 빨간색을 추가했습니다.
합성 모드 '곱하기' 레이어를 사용
해서 짙은 색을 자연스럽게 겹쳐
깊이감을 줍니다.

## STEP 5

러프 선 색을 튀지 않게 정돈합니다. 새 레이어를 러프 선에 클리핑
(p.152)하고, [스포이트] 도구(p.48)로 선 주변의 색을 추출해서 선이 사
라지지 않을 정도의 느낌으로 채색합니다.

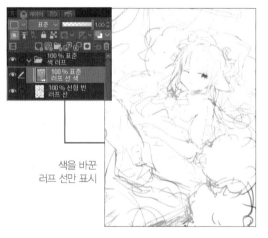

색을 바꾼
러프 선만 표시

R : 244
G : 116
B : 215

R : 168
G : 158
B : 209

R : 165
G : 124
B : 191

R : 89
G : 100
B : 213

R : 124
G : 114
B : 133

R : 95
G : 120
B : 171

R : 175
G : 138
B : 140

덧칠한 색만 표시

## STEP 6

러프 스케치를 마쳤습니다. 이후 작업에서 색을 더 겹
겹이 칠하면서 묘사할 예정입니다. 이 러프를 기초로
다양한 요소를 추가하고 겹쳐서 채색하면 완성 일러
스트에 가까워집니다.

채색 러프 스케치 완료

## 2 밑그림
러프 스케치에서 전체적인 분위기를 결정했다면, 밑그림에서는 구체적인 형태를 묘사해 나갑니다.

### STEP 1

먼저 얼굴의 인상을 좌우하는 눈부터 시작합니다. 러프 분위기와 크게 달라지지 않도록 주의하면서 러프 색을 [스포이트] 도구로 추출해 선을 그립니다. 삐져나온 선은 피부색을 스포이트로 추출해 지웁니다.

> **TIPS** **다운로드 브러시**
>
> 여기에서 사용한 브러시는 [◇겹침/배어들기(◇重ね/なじませ)]입니다. CLIP STUDIO ASSETS(p.147)의 채색 세트(https://assets.clip-studio.com/ja-jp/detail?id=1695210)에서 무료로 다운로드할 수 있습니다.

### STEP 2

머리카락은 [붓] 도구 → 보조 도구[수채]의 [진한 수채]를 사용해 눈의 색을 스포이트로 추출해 같은 색으로 채색합니다. 러프 선이 보이지 않을 정도의 농담과 터치로 머리카락의 흐름을 만듭니다. 매끄러운 머릿결이 느껴지도록 부드러운 곡선을 의식합니다.

> **Point** **두껍게 칠하기**
>
> 두껍게 칠하기는 선화를 남기지 않고 농담과 터치로 물체의 형태를 표현합니다. 물감을 두껍게 칠해 질감 효과를 내는 회화기법인 임파스토 기법을 응용한 방법입니다.

> **Point** **레이어 폴더의 활용**
>
> 부분별로 레이어 폴더를 나눠 놓으면 관리가 편합니다. 여기서는 색 러프 폴더 위에 밑그림 폴더를 만들었습니다.

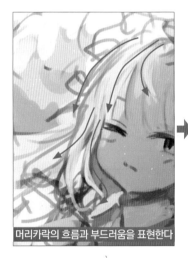
머리카락의 흐름과 부드러움을 표현한다

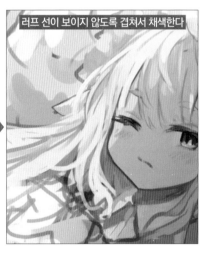
러프 선이 보이지 않도록 겹쳐서 채색한다

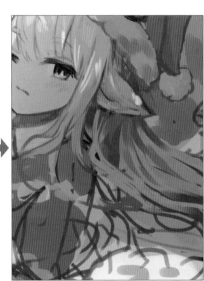

## STEP 3

머리카락과 마찬가지로 옷도 러프 선이 보이지 않을 정도로 덧칠하면서 디자인을 묘사해 나갑니다. 브러시는 [붓] 도구 → 보조 도구[수채]의 [투명 수채]를 사용합니다.
먼저 어깨의 케이프도 밑그림을 대략 그렸습니다.

**Point** 흐름을 정한다

이 단계에서 프릴이나 천의 흐름 (형태)을 결정하면 세부 묘사를 할 때 고민하지 않고 작업할 수 있습니다.

## STEP 4

전체적인 의상의 형태와 디자인을 잡아 줍니다.

## STEP 5

모자는 푹신푹신하고 탐스러운 털 장식을 구체적으로 묘사해 양의 이미지를 보강합니다. '잠' 또는 '밤(잠자는 시간)'의 이미지를 상징하는 초승달 장신구도 추가했습니다.

캐릭터가 끝나면 배경 밑그림을 그립니다.

[붓] 도구 → 보조 도구[수채]의 [불투명 수채]를 사용해서 캐릭터와 같은 방법으로 러프 선이 보이지 않도록 겹쳐서 채색합니다. 침대 주변에 드리워진 실크 커튼은 색감을 늘리기 위해 채색 러프의 색을 섞어가면서 색상 수를 늘려 갑니다. 분홍색 터치는 꽃잎을 표현한 것으로, 그대로 뒀다가 세부 묘사에서 정리할 예정입니다.

밑그림 작업을 마쳤습니다. 꽤 정리되어서 완성했을 때의 이미지를 얼추 연상할 수 있습니다.

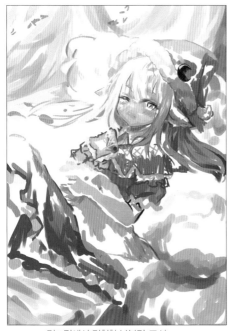

밑그림에서 덧칠한 부분만 표시

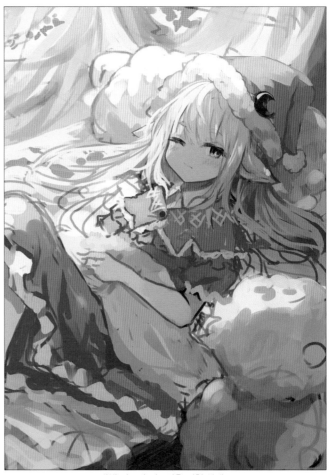

채색 러프와 밑그림을 겹친 상태

# 3 세부 묘사

밑그림을 바탕으로 질감과 무늬, 형태, 그림자를 더욱 세밀히 조정하고 부분마다 요소를 추가합니다. 밑그림과 마찬가지로 레이어를 추가해 두껍게 덧칠해 나갑니다.

## STEP 1

머릿결을 더욱 디테일하게 표현하기 위해 선을 넣습니다. 브러시는 [펜] 도구 → 보조 도구[펜]의 [거친 펜]을 사용해서 아날로그적인 느낌을 더하는데, 선이 지나치게 선명하면 두껍게 칠하는 의미가 없으므로 불투명도를 낮춥니다. 머리카락의 흐름과 부드러운 질감을 의식하면서 그립니다.

불투명도를 낮춘다

머리카락의 흐름과 부드러움이 드러나도록 선을 그린다

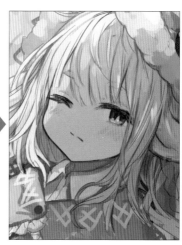

## STEP 2

머리카락 선을 다 그리면 그 위에 레이어를 클리핑해서 러프를 그릴 때와 마찬가지로 선 색을 바꿔 채색과 어우러지게 합니다. 빛이 닿는 윗부분은 적색 계열, 아랫부분은 청색 계열로 바꿔 대비에 의한 강약을 주었습니다.

R : 247
G : 153
B : 167

R : 59
G : 70
B : 164

겹친 색만 표시

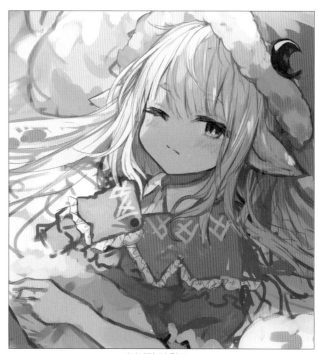

색을 바꾼 선만 표시

머리카락 선 완료

## STEP 3

이어서 머리카락을 채색합니다. 앞에서 묘사한 선 위에 채색을 더하면서 형태를 정리합니다. 브러시는 [붓] 도구 → 보조 도구[수채]의 [수채 붓]을 사용합니다. 이때 오렌지색과 밝은 청색 등 화려한 느낌의 색상을 추가합니다. 그리고 그림자가 진 부분에는 더욱 짙은 청색을 추가해서 강약을 줍니다. 머리카락의 흐름과 윤기 표현을 항시 의식하며 진행합니다.

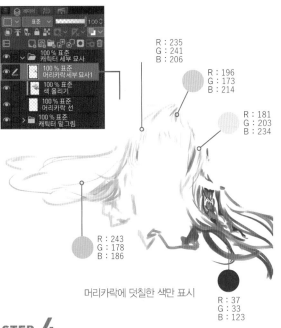

R : 235
G : 241
B : 206

R : 196
G : 173
B : 214

R : 181
G : 203
B : 234

R : 243
G : 178
B : 186

R : 37
G : 33
B : 123

머리카락에 덧칠한 색만 표시

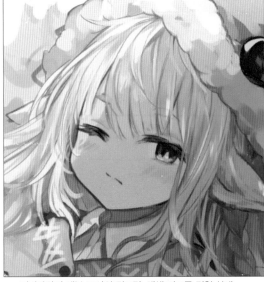

머리카락의 세부 묘사와 밑그림, 채색 러프를 겹친 상태

## STEP 4

충분하다고 생각될 만큼 머리카락을 표현한 다음, 케이프를 묘사합니다. 프릴의 주름과 질감을 표현합니다.

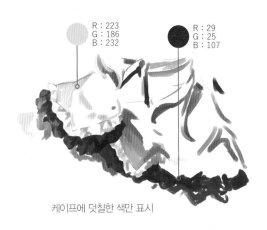

R : 223
G : 186
B : 232

R : 29
G : 25
B : 107

케이프에 덧칠한 색만 표시

---

**Point** 임기응변으로 보완해 나간다

전체적인 밸런스를 수시로 확인하면서 그때그때 신경 쓰이는 부분들을 보완합니다. 이때 부분별로 레이어를 너무 엄격히 구분하다 보면 도리어 작업이 까다로워질 수 있으므로 융통성 있게 작업하는 것도 필요합니다. 가령 케이프를 그리면서 머리카락에 보완할 부분이 보일 때는 그냥 같은 레이어에 덧그립니다.

# STEP 5

눈을 묘사합니다. 브러시는 [붓] 도구 → 보조 도구[수채]의 [진한 수채]를 사용합니다. 밑그림 색을 스포이
트로 추출하면서 모양을 잡아 대강의 토대를 만듭니다. 반사광을 더하고 하이라이트를 넣습니다.

# STEP 6

[붓] 도구 → 보조 도구[수채]의 [수채 붓] 등 색을 번지게 하는 브러시로 지저분한 터치의 흔적을 지웁니
다. 또 과도하게 묘사된 하이라이트와 색을 정돈합니다. 이것으로 눈 표현을 마쳤습니다.

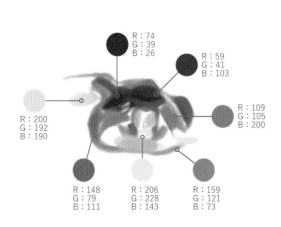

R : 74
G : 39
B : 26

R : 59
G : 41
B : 103

R : 200
G : 192
B : 190

R : 109
G : 105
B : 200

R : 148
G : 79
B : 111

R : 206
G : 228
B : 143

R : 159
G : 121
B : 73

눈에 덧칠한 색만 표시

눈의 세부 묘사. 밑그림, 채색 러프를 겹친 상태

# STEP 7

케이프와 프릴을 묘사합니다. 브러시는 [붓] 도구 → 보조 도구[수채]의 [수채 붓]을 사용합니다. 그림자나 주름 형태를 의식하면서 두껍게 덧칠하고, 디자인적인 장식도 추가해서 화려하게 마무리합니다. 장식은 서양식 패턴을 참고했습니다.

R : 138
G : 78
B : 73

# STEP 8

모자도 케이프와 마찬가지로 다듬어 줍니다. 초승달 장신구를 자세히 묘사하고 밤하늘을 연상시키는 무늬를 더해서 완성합니다.

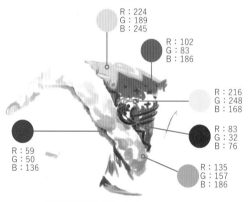

R : 224
G : 189
B : 245

R : 102
G : 83
B : 186

R : 216
G : 248
B : 168

R : 83
G : 32
B : 76

R : 59
G : 50
B : 136

R : 135
G : 157
B : 186

모자에 덧칠한 색만 표시

소품의 형태를 정리한다

모자로 인해 생긴 그림자를 추가

장식 추가

### Point 금속의 표현

초승달 장신구는 금속 재질입니다. 가장자리에 하이라이트를 넣으면 광택감이 표현되어 금속처럼 보입니다.

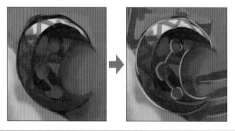

114

## STEP 9

묘사를 하다 보니 머리카락에 악센트를 주면 좋을 것 같아서 세 가닥으로 땋은 머리를 추가로 그렸습니다.

> **Point** 세 가닥으로 땋은 머리 그리기
>
> 시작 부분을 신경 쓰면서 색과 선으로 묘사합니다. 묶음을 하나씩 그리다 보면 땋아 내려간 모양이 부자연스러워지므로 일단 전체적인 러프를 그려서 이어져 내려가는 이미지를 잡는 것이 중요합니다. 오른쪽 그림처럼 색을 나눠서 그리면 좀 더 자연스럽게 표현할 수 있습니다.

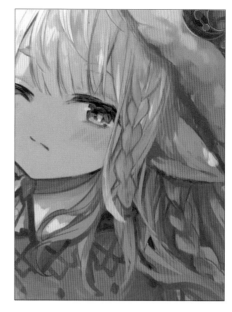

## STEP 10

소매와 프릴을 묘사합니다. 케이프가 돋보였으면 하는 마음에 케이프만큼 자세히 묘사하지는 않았습니다. [붓] 도구 → 보조 도구[수채]의 [채색&융합]을 사용해서 주변과 조화를 이루게 하고, 통일감 있는 장식 무늬를 추가해서 화려함을 더했습니다. 상반신 묘사는 일단 이 정도로 마치고 하반신으로 넘어갑니다.

R : 55
G : 51
B : 174

R : 85
G : 38
B : 87

R : 135
G : 163
B : 192

R : 205
G : 159
B : 203

소매와 팔에 덧칠한 색만 표시

> **Point** 짙은 그림자 추가
>
> 묘사를 하면서 부분과 부분의 경계에 짙은 그림자를 추가합니다. 두껍게 겹쳐 칠하는 것만으로는 명확히 형태를 알 수 없었던 부분이 선명하게 두드러지고 채색 밀도가 더해지면서 강약이 생깁니다.

## STEP 11

스커트도 상반신과 마찬가지로 두껍게 덧칠해 묘사합니다. 브러시는 [붓] 도구 → 보조 도구[수채]의 [수채 붓]을 사용합니다. 스커트와 프릴의 경계에 분홍색을 칠하는 등 색감을 늘리면서 전체적으로 묘사해 나갑니다.

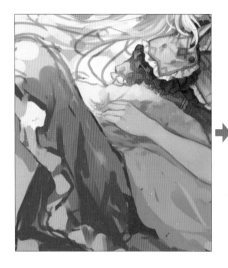

## STEP 12

아래로 늘어뜨려진 스커트 자락과 안감도 채색합니다. 그림자가 지는 부분이므로 짙은 청색으로 채색합니다.

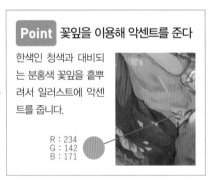

**Point** 꽃잎을 이용해 악센트를 준다

한색인 청색과 대비되는 분홍색 꽃잎을 흩뿌려서 일러스트에 악센트를 줍니다.

R : 234
G : 142
B : 171

## STEP 13

케이프와 마찬가지로 장식을 그려 넣고 검은색 속치마를 추가합니다. 이것으로 하반신 묘사도 일단 끝났습니다.

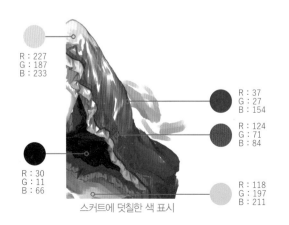

R : 227
G : 187
B : 233

R : 37
G : 27
B : 154

R : 124
G : 71
B : 84

R : 30
G : 11
B : 66

R : 118
G : 197
B : 211

스커트에 덧칠한 색 표시

## STEP 14

배를 덮고 있는 타월 소재의 담요를 묘사합니다. 브러시의 터치로 타월의 질감을 표현합니다. 일러스트 전체에 화사한 느낌이 부족해 보여서 분홍색으로 바꿨습니다. 베이스 색을 결정했다면 스포이트로 주변 색을 추출하면서 빛이 닿는 부분과 그림자가 생기는 부분을 채색합니다.

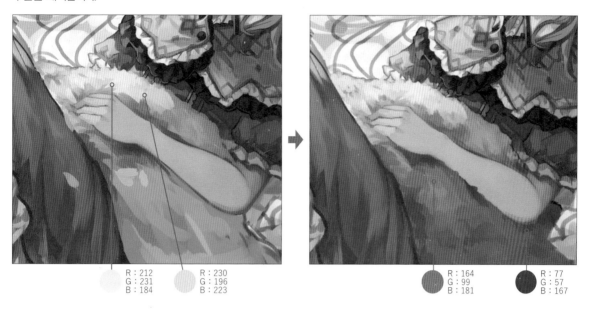

R : 212
G : 231
B : 184

R : 230
G : 196
B : 223

R : 164
G : 99
B : 181

R : 77
G : 57
B : 167

## STEP 15

캐릭터 세부 묘사를 마쳤습니다. 다음은 배경 세부 묘사를 진행하겠습니다.

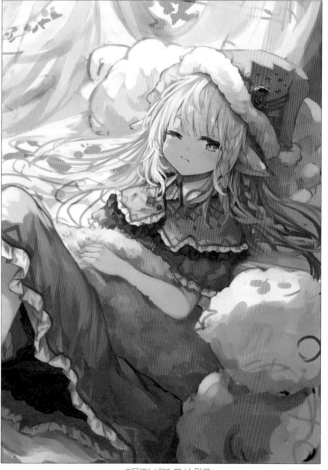

캐릭터 세부 묘사 완료

## STEP 16

화면 앞쪽에 놓인 두 마리의 양을 묘사합니다. 브러시는 [붓] 도구 → 보조 도구[수채]의 [수채 붓]을 사용합니다. 먼저 색감을 더하기 위해 경계 부분에 파란색을 대강 칠합니다. 그리고 주변 색을 스포이트로 추출하면서 거친 부분을 다듬어 줍니다. 너무 꼼꼼하게 다듬으면 폭신한 질감이 사라져 버리므로 주의합니다. 양의 얼굴이 살짝 보이도록 그려 주면 완성입니다.

  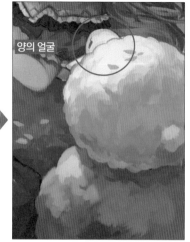

## STEP 17

베개와 모자를 묘사합니다. 베개 역시 양 모양입니다. 앞쪽에 있는 두 마리 양과 마찬가지로 폭신한 질감이 느껴지도록 묘사합니다. 머리를 눕힌 부분은 그림자를 더 짙게 묘사해서 깊이감을 강조합니다.

# STEP 18

모자 색도 앞쪽과 뒤쪽을 다르게 칠함으로써 원근감을 냈습니다. 앞쪽은 적색을 살짝 띠는 연보라색 계열, 뒤쪽은 청색을 띠는 진보라색으로 채색합니다.

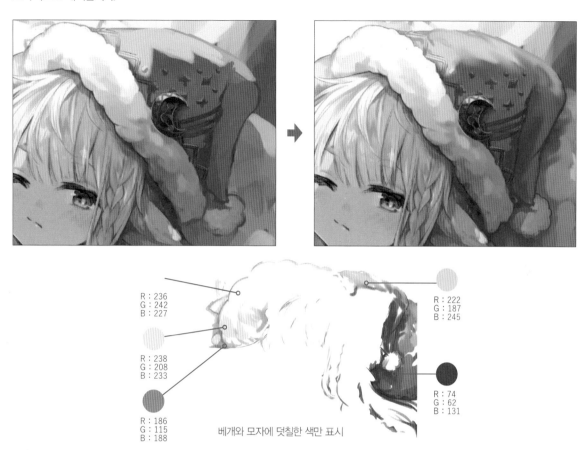

R : 236
G : 242
B : 227

R : 222
G : 187
B : 245

R : 238
G : 208
B : 233

R : 186
G : 115
B : 188

R : 74
G : 62
B : 131

베개와 모자에 덧칠한 색만 표시

## Point 입체감의 보강

머리카락과 모자에 의해 생기는 그림자를 적절하게 추가하면 입체감이 더욱 살아납니다. 다만 너무 과도하면 전체적으로 경직된 느낌이 두드러질 수 있습니다. 이번 일러스트에서 의도한 부드러운 이미지와 자칫 어울리지 않을 수 있다는 뜻이지요. 항상 일러스트 전체의 분위기를 확인해 가면서 터치를 추가합니다.

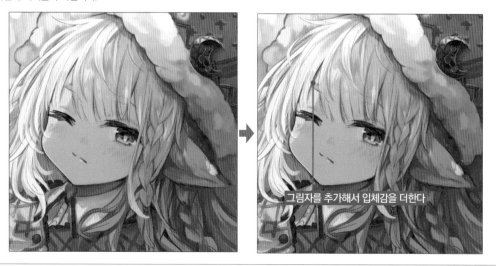

그림자를 추가해서 입체감을 더한다

# STEP 19

침대에 드리워진 실크 커튼을 묘사합니다. 브러시는 [펜] 도구 → 보조 도구[펜]의 [캘리그라피]를 사용합니다. 주변 색을 스포이트로 추출하면서 커튼이 드리워진 형태와 투명감을 살려 채색합니다. 분홍색을 톡톡 떨어뜨려 표현해 두었던 꽃잎도, 커튼에 주름이 잡히는 부분에 놓이도록 다시 배치합니다.

**Point** 일러스트의 주인공을 정확히 한다

이 일러스트의 중심은 캐릭터이므로 배경 묘사는 어디까지나 형태를 알 수 있을 정도면 충분합니다. 배경을 과도하게 묘사하면 초점이 모호해지므로 너무 자세히 묘사하지 않도록 주의합니다. 무엇을 보여주고 싶은지를 항상 의식하면서 일러스트를 제작하는 것이 중요합니다.

# STEP 20

침대에 흐트러진 머리카락을 묘사합니다. [붓] 도구 → 보조 도구[수채]의 [수채 붓]을 사용합니다. 부드럽게 곡선을 이루며 흩어진 머리카락의 흐름을 의식하고, 침대 시트와 색감이 너무 겹치지 않도록 연청이나 청색, 적색을 섞어 가면서 묘사합니다.

R : 244
G : 169
B : 183

R : 212
G : 161
B : 205

R : 230
G : 242
B : 189

R : 96
G : 86
B : 165

머리카락과 침대에 덧칠한 색 표시(1차)

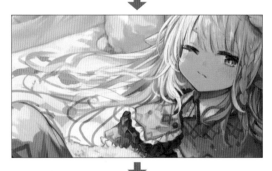

R : 228
G : 242
B : 190

R : 215
G : 155
B : 176

R : 179
G : 135
B : 175

R : 202
G : 219
B : 230

머리카락과 침대에 덧칠한 색 표시(2차)

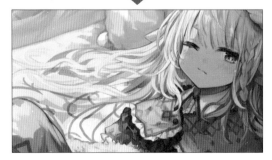

## STEP 21

침대에서 빛이 강하게 닿는 부분은
실크 커튼과 맞춰서 녹색으로 칠합니
다. 이렇게 하면 침대에 펼쳐진 머리
카락이 눈에 잘 띄어 캐릭터로 시선
을 유도할 수 있습니다.

R : 173
G : 250
B : 205

## STEP 22

꽃잎을 추가로 그리고, 입체감을 내기 위
해 그림자를 넣습니다.

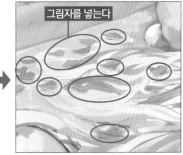

그림자를 넣는다

## STEP 23

캐릭터와 배경 모두 세부 묘사가 끝났습니다. CLIP
STUDIO PAINT로 하는 작업은 여기까지입니다. 남
은 작업은 Adobe Photoshop으로 진행할 것이므로
'Photoshop 파일.psd'로 저장합니다.

### Point 두껍게 칠하기의 이점

뭔가 아쉬운 느낌이 들어서 땋은 머리를 추가했습니다. 묘
사 방법은 p.115의 세 가닥 땋기와 동일합니다. 두껍게 칠
하기는 레이어 구성에 큰 영향을 받지 않기 때문에 수정하
기 위해 레이어를 이동하지 않아도 된다는 이점이 있습니
다. 작은 요소를 추가할 때 무척 편리합니다.

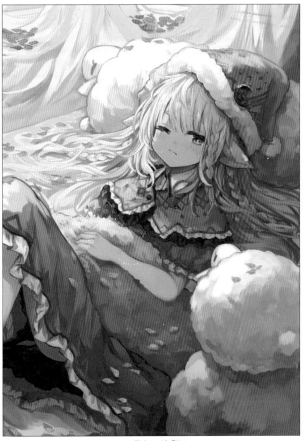

세부 묘사 완료

# 4 마무리 가공

세부 묘사까지 완료한 파일(.psd)을 Adobe Photoshop에서 열어 마무리 작업을 합니다. 전체적인 색감 조정이 주된 작업입니다.

## STEP 1

조정 레이어(p.157)로 빛이 닿는 부분을 더욱 밝게 표현해 보겠습니다. [레이어] 메뉴 → [새 조정 레이어] → [명도/대비]를 선택해서 [명도/대비] 조정 레이어를 만들고, [속성] 패널에서 명도와 대비 값을 조절합니다. 여기서는 명도를 15, 대비를 7로 설정했습니다.

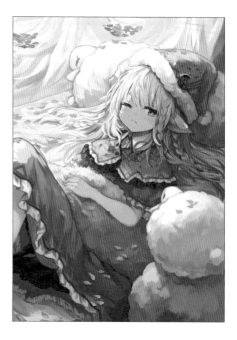

## STEP 2

[명도/대비] 효과를 적용하고 싶은 범위를 조정합니다. 조정 레이어의 레이어 마스크(p.157) 섬네일을 선택하고 그라데이션 도구와 브러시 도구를 사용해서 효과를 적용하고 싶지 않은 부분에 마스크를 씌웁니다.

레이어 마스크의 섬네일 선택

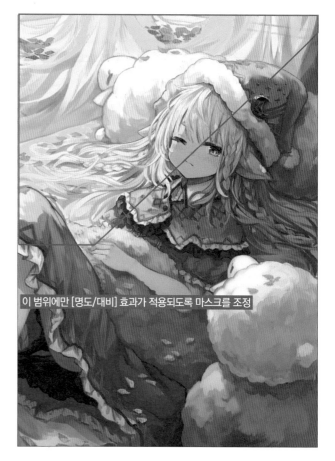

이 범위에만 [명도/대비] 효과가 적용되도록 마스크를 조정

# STEP 3

보라색이 강한 그림자 부분을 좀 더 자연스럽게 표현하기 위해 녹색 쪽으로
약간 바꿔 봅니다. [레이어] 메뉴 → [새 조정 레이어] → [색상 균형]를 선택해
서 [색상 균형] 조정 레이어를 만듭니다. [속성] 패널에서 수치를 조정합니다.
여기서는 중간 영역의 녹청과 빨강을 +4로, 마젠타와 녹색을 +11로 설정합니
다. 레이어 마스크를 사용해 효과 범위도 한정합니다.

이 범위에만 색상 균형 효과가
적용되도록 마스크를 조정

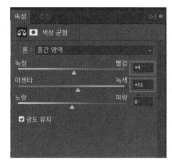

# STEP 4

피부 등 다소 칙칙한 톤으로 되어 있던 부분의 색을 맑게 정리해 줍니다. [레이어] 메뉴 → [새
조정 레이어] → [선택 색상]을 선택해서 [선택 색상] 조정 레이어를 만듭니다.
[속성] 패널에서 수치를 조정합니다. 여기서는 색상의 마젠타 계열을 선택해서 녹청의 수치를
−40%로 낮췄습니다. 일부에는 효과가 나타나지 않도록 레이어 마스크를 조정하면 색감에 강
약이 생깁니다.

일부에는 효과가 나타나지 않도록 마스크를 조정

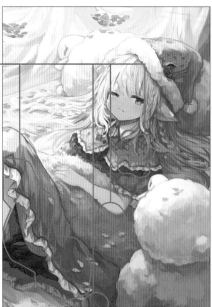

## STEP 5

빛이 닿는 부분의 노란색을 약간 파란 빛이 돌도록 바꾸면 햇빛이 아닌 달빛 같은 분위기가 감돌게 됩니다. 처음의 [명도/대비]와 완전히 같은 범위에 효과를 주고 싶다면 [명도/대비] 조정 레이어의 레이어 마스크 섬네일을 Ctrl+클릭해서 선택 범위를 만듭니다.

이 상태에서 [레이어] 메뉴 → [새 조정 레이어] → [명도/대비]를 선택하면 선택 범위의 레이어 마스크가 만들어진 상태에서 조정 레이어가 작성됩니다. [속성] 패널에서 수치 조정을 합니다. 여기서는 중간 영역의 녹청과 빨강을 −33으로, 마젠타와 녹색을 −11로, 노랑과 파랑을 +59로 설정합니다.

선택 범위를 설정한다

이 범위에만 색상 균형 효과가 적용된다

## STEP 6

반짝이는 듯한 효과를 추가해서 정보량을 늘립니다.
혼합 모드(p.157) '하드 라이트'의 레이어를 만들어 이펙트를 줍니다.

추가한 이펙트만 표시

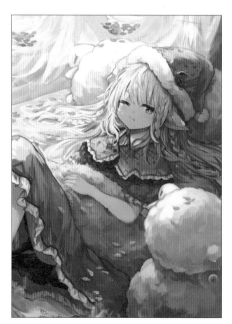

## STEP 7

색감이 너무 균일해질 수 있으므로 그림자 부분에 오렌지색 포토 필터를 씌웠습니다. 환경광에 대한 그림자 색이 올바르게 보이도록 조정하는 의미도 있습니다. [레이어] 메뉴 → [새 조정 레이어] → [포토 필터]를 선택해서 [포토 필터] 조정 레이어를 만듭니다. [속성] 패널에서 조정합니다. 여기서는 '색 온도 증가 필터(85)'를 선택하고 농도를 15%로 설정했습니다.
레이어 마스크를 사용해서 효과 범위를 그림자 부분으로 한정합니다.

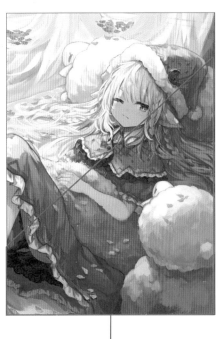

그림자 부분에만 포토 필터 효과가 나오도록
마스크 조정

## STEP 8

이것으로 일러스트가 완성되었습니다.

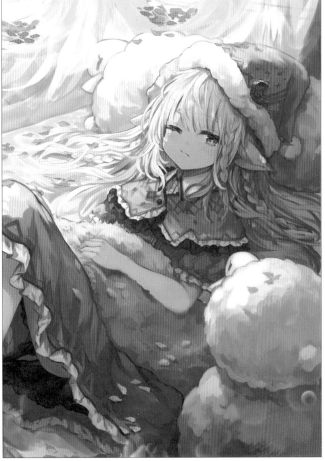

완성 일러스트

# 06 고양이 귀

## jaco

일러스트레이터. 소셜 네트워크 게임과 일러스트 분야에서 활동 중이다. 선으로 그리는 것을 좋아해서 흑백 일러스트를 자주 작업하며, 뿔이나 동물귀 등 보통의 사람에게는 없는 신체 특징을 가진 캐릭터를 즐겨 그린다. 디지털 일러스트용 디바이스를 설계하는 등 일러스트 외 분야로도 활동 폭을 넓히고 있다. 저서로는 《컬러의 표현력을 능가하는 흑백 일러스트 테크닉》이 있다.

✿ **Comment**

고양이 특유의 사랑스러움과 매력을 표현하기 위해 노력했습니다. 고양이 귀와 꼬리를 그릴 때는 보들보들하면서도 윤기가 흐르는 질감 표현에 중점을 두었습니다.

✿ **Homepage**

-

✿ **Pixiv**

https://www.pixiv.net/users/1276515

✿ **Twitter**

https://twitter.com/age_jaco

설정
이미지

안쪽             의상에 케이프 추가

- 아메리칸 쇼트헤어를 좋아해서 이 아이를 기본으로 디자인했다. 털 색깔은 검은색으로 설정.
- 검은 고양이를 선택한 이유는 단순히 개인적 취향. 흑백으로 그리는 것을 좋아하기 때문에.
- 아메리칸 쇼트헤어는 이름에서 알 수 있듯이 털이 짧은 편이므로 헤어스타일은 단발 정도로 설정.
- 애교가 많고 활달하며 사람을 잘 따르는 아메리칸 쇼트헤어의 이미지를 포즈 결정 시에 참고로 한다.
- 날씬한 미묘의 인상보다는 귀여운 이미지가 강하므로 몸매와 의상도 귀여운 콘셉트로.
- 화면의 흑백 밸런스를 고려해서 스커트는 검은색으로 하되, 맨다리에 스타킹은 신지 않는다. 상반신은 흰색이 많은 의상으로.

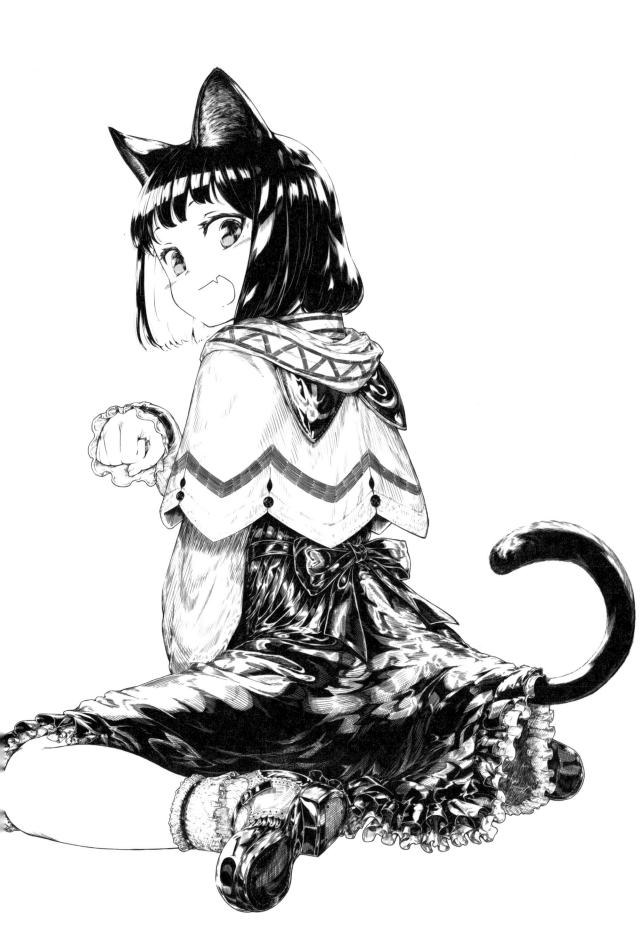

# 1 러프 스케치 구도를 잡고, 러프를 그려 봅시다.

## STEP 1

러프와 밑그림은 [연필] 도구 → 보조 도구[연필]의 [거친 연필]로 그립니다. 대략적인 형태를 그리는 게 목적이므로 브러시 크기를 크게 해서 작업할 때가 많습니다.

## STEP 2

캐릭터의 전체적인 실루엣과 포즈의 균형을 파악하기 쉽도록 몇 가지 구도 시안을 작은 사이즈로 간단히 그려 봅니다. 이번에는 동물귀가 메인이므로 고양이 귀와 꼬리가 보이는 구도를 의식해 그렸습니다.

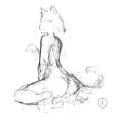

> ### Point 섬네일 스케치
>
> 일러스트 작업에 들어가기 전 떠오르는 아이디어를 가볍게 그리는 것이 섬네일 스케치입니다. 한 장에 여러 시안을 작게 그리면 전체가 한눈에 들어와서 실루엣과 균형을 비교 · 파악하기 좋습니다.

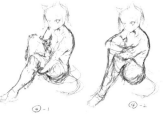
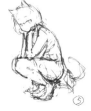
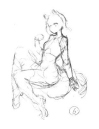

## STEP 3

구도 시안 중에서 하나를 선택해 캐릭터 디자인의 설정 이미지로 참고하면서 구체화합니다. 구도 시안의 선 중에서 필요한 선만 살리고, 설정한 캐릭터 디자인에 맞게 귀여운 느낌을 강조할 수 있도록 얼굴 각도를 변경했습니다.

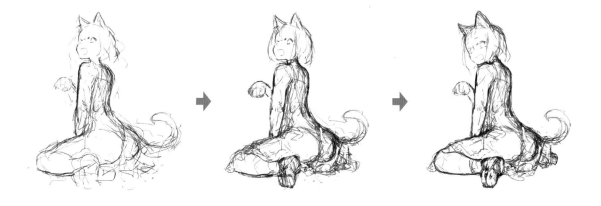

## STEP 4

더욱 확실하게 형태를 잡아 나갑니다. 캐릭터 디자인에서 구상한 의상을 입히고 어깨에 케이프를 달아 1차 러프를 완료합니다.

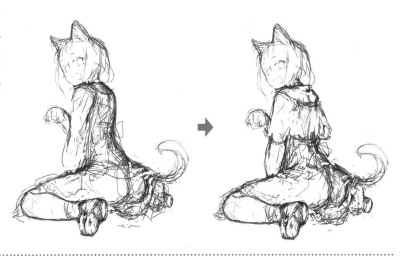

## STEP 5

대략적으로 작업한 작은 사이즈의 러프를 확대해 화면에 꽉 차게 배치합니다. [편집] → [확대/축소/회전]([Ctrl]＋T)으로 확대합니다.

## STEP 6

대략적인 러프를 바탕으로 다듬어 나갑니다. 얼굴은 일러스트에서 가장 먼저 시선이 가는 요소이므로 정말 중요해요. 귀여운 분위기가 묻어나도록 스스로 충분하다고 생각할 때까지 묘사합니다. 앳된 소녀 느낌이 나도록 볼살도 통통하게 그렸습니다.

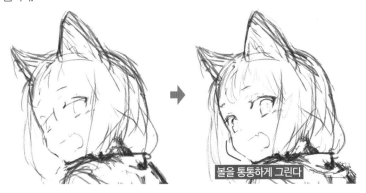

볼을 통통하게 그린다

**Point** 실제 고양이 사진을 참고한다.

모델로 삼은 품종인 아메리칸 쇼트헤어의 실제 사진을 보면서 그렸습니다. 아메리칸 쇼트헤어 특징을 살려 귀 끝을 약간 둥글게 하는 것도 잊지 않았습니다.

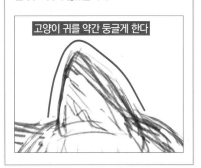

고양이 귀를 약간 둥글게 한다

# STEP 7

얼굴을 어느 정도 정돈했다면, 너무 대충 그
린 선들을 가볍게 정돈해 줍니다. 다음 작업
인 밑그림을 그릴 때 방해가 되지 않을 정도
로 지웁니다.
다리 각도가 어색해서 수정한 다음, 의상 디
자인을 결정했습니다.

# STEP 8

러프 아래에 새 레이어를 만들어 회색과 포인트 컬러를 옅게 칠하고, 일러스트 전체의 흑백 밸런스를
확인합니다. 이것으로 러프 스케치가 끝났습니다.

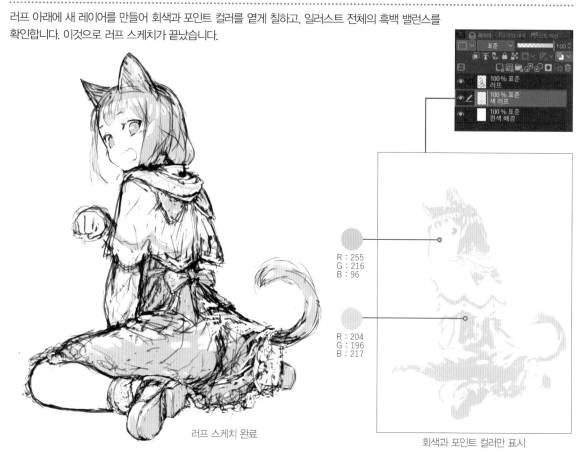

R : 255
G : 216
B : 96

R : 204
G : 196
B : 217

러프 스케치 완료

회색과 포인트 컬러만 표시

## 2 밑그림 러프를 바탕으로 밑그림을 그립니다. 머리카락과 의상의 세밀한 부분도 묘사합니다.

### STEP 1

밑그림을 그리기 좋도록 러프 레이어의 불투명도(p.151)를 낮춰서 옅게 만듭니다. 새 레이어를 만들어 러프에서 필요한 선을 선택하고, 불필요한 선은 없애 나갑니다. 의상의 세부적인 요소도 묘사합니다.

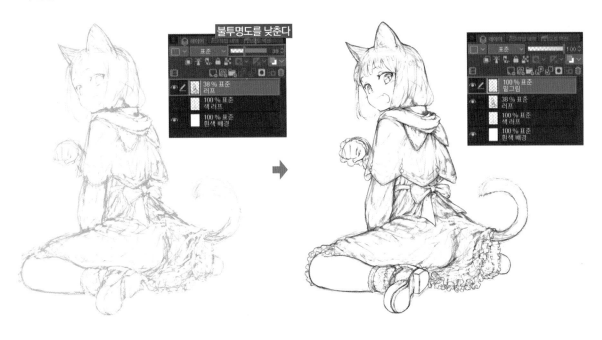

### STEP 2

러프와 비슷한 수준의 회색과 포인트 컬러를 채색하고 흑백 밸런스를 확인합니다. 이것으로 밑그림 작업도 끝났습니다.

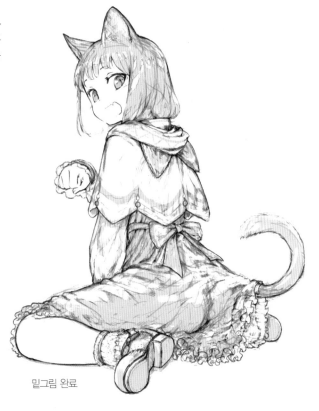

밑그림 완료

## **3** 선화   밑그림을 따라 선화를 그립니다.

### STEP **1**

지금부터 진행하는 선화와 묘사는 [펜] 도구 → 보조 도구[펜]의 [G펜]으로 그립니다. 브러시 크기는 기본적으로 5.0이지만, 윤곽선 등 굵은 선을 그리고 싶을 때는 7.0~10.0 정도, 가는 선이 필요할 때는 3.0을 사용하기도 합니다.

### STEP **2**

앞에서 그린 레이어를 모두 선택해 [레이어] 메뉴 → [선택 중인 레이어 결합]을 합니다. 통합한 레이어의 불투명도를 낮춰서 옅게 만들고, 그 위에 새 레이어를 만들어 선화를 그립니다.

### STEP **3**

눈부터 그립니다. 속눈썹은 가는 선을 겹쳐서 위로 쓸어 올리듯이 그렸습니다.

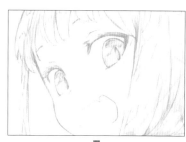

### STEP **4**

피부가 드러나는 부분의 윤곽선을 그립니다. 얼굴 윤곽선도 눈과 마찬가지로 중요한 부분 중 하나이므로 초기 단계부터 만족할 만한 수준이 될 때까지 세심히 그립니다. 러프에서도 말했듯이 약간 앳된 느낌과 귀여운 분위기가 나도록 볼을 통통하게 그렸습니다.

> **Point** 눈의 중요성
>
> 매력적인 캐릭터 표현에 있어 눈은 매우 중요한 부분입니다. 충분하다고 생각될 때까지 정성을 들여 그립니다.

## STEP 5

오른쪽 손은 고양이 손을 연상하며 묘사합니다.
볼과 마찬가지로 동그란 느낌을 주어 귀여운 이
미지를 강조했습니다. 무릎도 둥글게 그리는 등
맨살이 드러난 부분은 전체적으로 동그스름한
느낌으로 그립니다.

동그란 느낌을 준다

동그란 느낌을 준다

## STEP 6

피부는 나중에 음영이나 터치를 추가하는 일이 거의 없으므로 이 단계에서 꼼
꼼히 묘사합니다. 얼굴은 귀여운 느낌을 강조하기 위해 데포르메로 그렸습니다.
주름 등을 너무 자세히 묘사하면 전체적인 균형이 맞지 않으므로 최소한의 주
름만 묘사했습니다. 이때도 둥글고 부드러운 느낌을 잃지 않도록 주의합니다.

**Point** 피부의 그림자 표현

이번 캐릭터의 피부는 하얗고 부드러우며 동그란 곡선을 살려 표현하고 싶었으
므로 터치를 겹쳐 넣는 방법으로 음영을 표현하지 않습니다. 터치가 지나치게
겹치면 무겁고 어두운 이미지가 되기 때문이지요. 그림자는 선의 강약이나 곡
선으로 표현합니다.

## STEP 7

머리카락과 고양이 귀의 윤곽선을
그립니다. 후속 작업에서 검은색으
로 채색할 것이므로 이 단계에서는
실루엣만 그려 둡니다.

## STEP 8

꼬리를 제외한 가장 바깥쪽 윤곽선을 그립니다. 약간 굵은 선을 사용해서 캐릭터의 실루엣을 강조합니다.

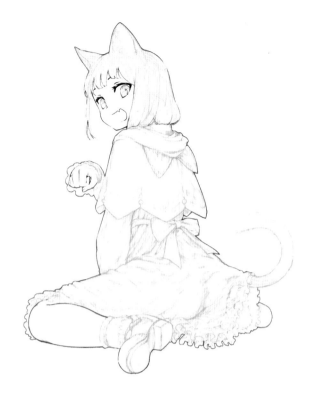

## STEP 9

다음으로 부분별 윤곽선을 그립니다. 가장 바깥쪽 윤곽선보다는 조금 가는 선으로 그려서 선의 강약을 줍니다. 주름과 그림자는 그리지 않고 각 부분의 실루엣을 알 수 있는 정도로 그리면 선화 작업이 끝납니다.

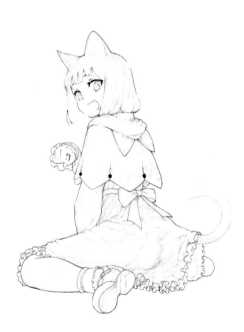

선화만 표시

# 4 묘사와 채색 주름과 세밀한 부분을 묘사하고, 포인트 컬러와 검은색을 칠합니다.

## STEP 1

눈을 묘사합니다. 채우기는 하지 않고 가는 선을 겹치듯 칠해서 동공, 홍채, 하이라이트 등의 형태를 묘사합니다.

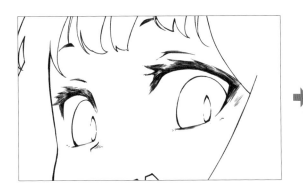 

## STEP 2

묘사한 선화 아래에 레이어를 만들고 눈동자를 노란색으로 채색합니다. 일러스트 전체에서 포인트가 되는 컬러입니다. 그리고 선화 위에 레이어를 만들어 흰색으로 하이라이트를 줍니다.

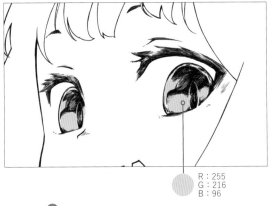

R : 255
G : 216
B : 96

## STEP 3

머리카락은 대부분을 검은색으로 채우기를 합니다. 일단 고양이 귀 부분 이외의 부분을 검은색으로 채웠습니다.

**Point** 밑그림을 참고해서 그린다

주름이나 형태를 알아보기 어렵다면 밑그림을 표시해 확인하면서 그립니다.

## STEP 4

안쪽 머리카락을 묘사합니다. 검은색으로 채우지 않고 선으로 묘사를 해서 겉과 안의 차이를 냅니다. 찰랑거리는 머리카락을 표현하기 위해서 중력에 의해 가닥가닥 늘어진 머리카락을 그려 넣습니다.

## STEP 5

머리카락에 하이라이트를 넣습니다. 하이라이트를 넣을 부분에 가이드 역할을 하는 선을 긋습니다. 가이드에 수직 방향의 선을 넣고 불필요한 부분을 지웁니다. 이 순서로 앞머리와 뒷머리에 하이라이트를 넣습니다.

가이드 선을 긋는다

가이드에 수직선을 넣고 불필요한 부분을 지운다

하이라이트 넣는 순서

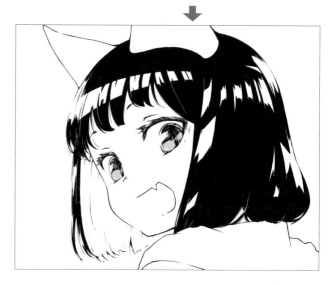

## STEP **6**

정수리부터 조금 아래까지 하이라이트를 추가합니다. 윤곽선까지 지우지 않도록 주의합니다.

## STEP **7**

머리카락의 매끄러운 흐름이나 반사광처럼 그리 강하지 않은 빛까지 세밀하게 묘사하면 하이라이트 작업이 끝납니다.

**Point** 하이라이트를 자연스럽게

하이라이트의 끝에 가는 흰 선을 추가하거나 깎아주면 하이라이트가 어색하게 튀지 않고 자연스럽게 표현됩니다.

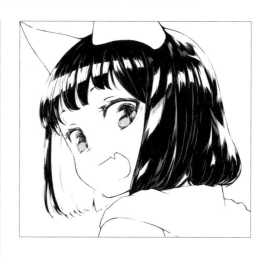

## STEP **8**

고양이 귀를 그립니다. 귀 뒷면을 검은색으로 칠하고 하이라이트를 넣습니다. 이것으로 귀의 안쪽과 뒷면이 확실하게 구분됩니다.

**Point** 사실감을 살린다

귀 끝부분에 짧은 솜털을 그려 넣으면 고양이 특유의 보드라운 느낌이 더해져 사실적으로 표현할 수 있습니다.

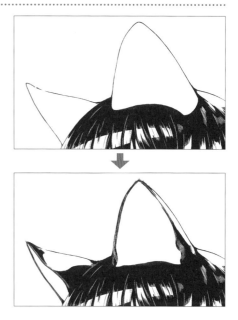

## STEP 9

오른쪽 귀 안쪽은 가는 선을 교차한 그물망 형태로 묘사합니다. 그 위에 흰색으로 귀 안쪽 털을 그려 넣습니다.

**Point** 해칭 표현

여러 선을 교차시켜서 명암을 표현하는 기법입니다. 선의 각도와 밀도, 겹치는 방법에 따라 다채로운 표현이 가능합니다.

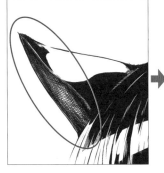

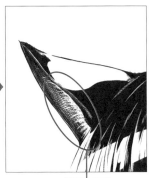

귀 안쪽 털

## STEP 10

왼쪽 귀 안쪽은 동그랗게 말린 모양을 살려 묘사합니다. 귀의 형태를 의식하면서 선을 겹쳐 입체감을 냅니다. 오른쪽 귀와 동일한 방법으로 귀 안쪽 털을 그립니다.

귀 안쪽 털

## STEP 11

오른쪽 귀의 뒷면을 묘사합니다. 짧은 털이 나 있는 느낌을 내기 위해 가늘고 짧은 터치를 겹쳐 넣습니다. 왼쪽 귀는 안쪽을 한 단계 더 어둡게 묘사하고, 안쪽 털이 눈에 잘 띄도록 양을 늘립니다.

**Point**  뺨에 선을 넣는다

뺨에 빗금을 넣어 홍조를 표현하면 한층 더 귀여워집니다.

138

## STEP 12

꼬리를 묘사합니다. 검은색을 대략 칠한 뒤 가는 선 터치를 겹쳐 윤곽을 그리면 보들보들한 질감의 털로 덮인 꼬리가 됩니다. 꼬리 끝도 가는 터치로 음영을 그려 넣습니다. 검은색 부분의 가장자리에 짧은 터치를 겹쳐 넣어 자연스럽게 다듬고 반사광을 추가로 그려 넣으면 끝입니다.

## STEP 13

스커트도 검은색을 칠합니다. 그림자를 표현하는데, 흑백의 균형을 보면서 단계적으로 칠합니다. 검은색으로 칠하는 부분 외의 옷 주름과 질감 표현은 다른 부분과의 균형을 확인하면서 그려야 하므로 나중에 작업합니다.

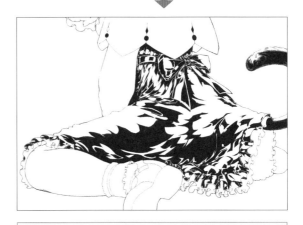

**Point** 흑백의 균형을 조정한다

묘사와 채색을 진행하다 보면 일러스트 전체의 흑백 밸런스가 계속 변화합니다. 그때그때 확인하면서 적절하게 흑백을 추가하고 선의 터치를 조절합니다.

신발을 묘사합니다. 검은색을 칠하고 가는 선 터치로 음영을 그려 넣습니다.
신발 바닥면은 일정 방향으로 터치를 넣었습니다. 터치를 겹쳐서 신발 전체를 어둡게 만듭니다.

신발 바닥의 선 터치와 수직으로 교차하는 선을 추가해 한층 더 어둡게 표현합니다.
가죽의 바늘땀 등 세부적인 요소도 꼼꼼히 묘사합니다.

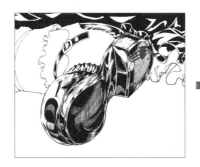 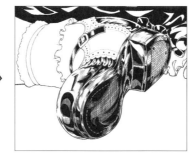 

케이프의 후드를 묘사합니다. 고양이 귀를 덮는
부분을 검은색으로 채운 다음, 검은색을 깎아내
듯이 반사광을 넣습니다. 미세한 선 터치로 질감
을 살리는데, 면의 방향을 의식하며 터치를 겹쳐
서 넣습니다. 케이프 무늬까지 검은색으로 칠하면,
흑백 밸런스에서 검은색이 지나치게 강해질 듯하
여 선을 겹쳐서 묘사했습니다.

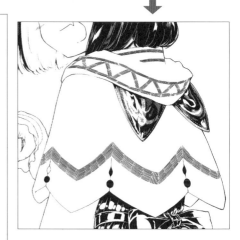

> **Point** 디자인으로 설득력을 더한다
>
> 고양이 귀 캐릭터이므로 후드에는 고양이 귀를 덮는 부분이 달려 있습니다. 캐릭터
> 의 특성에 맞춘 세심한 소품 디자인으로 설득력을 높임으로써 일러스트 세계관이 탄
> 탄해집니다.

고양이 귀

고양이 귀를 덮는 후드

140

## STEP **16**

왼쪽과 동일한 방식으로 오른쪽 신발을 묘사합니다. 왼쪽 신발의 흰 부분도 구체적으로 묘사합니다. 선을 너무 많이 겹치면 검은색 부분과 차이가 없어지므로 주의합니다.

## STEP **17**

양말을 묘사합니다. 미세한 선 터치로 레이스를 표현합니다. 선을 너무 많이 넣으면 하얀 레이스 느낌이 나지 않고 지저분해 보이므로 묘사가 과하지 않도록 주의합니다. 양말에 생기는 그림자의 경계선은 약간 진하게 묘사합니다.

## STEP **18**

손과 팔 부분을 묘사합니다. 오른손의 소매는 주름의 형태에 맞춰 선을 겹치면서 그림자를 넣습니다. 과하게 묘사하면 명도가 떨어져 흰 옷처럼 보이지 않으므로 주의합니다.
왼팔은 우선 천의 흐름에 따라 터치를 넣되, 선을 많이 교차시키지 않는 편이 흘러내리는 듯한 블라우스 주름을 표현하기 좋습니다. 대략적인 그림자를 표현했다면, 너무 어두워지지 않을 정도로 묘사를 더해 자연스럽게 정돈합니다.

## STEP 19

전체적인 밸런스를 보고 후드에 묘사를 추가합니다. 옷감이 늘어진 방향을 따라 터치를 겹칩니다.

> **Point** 보들보들한 질감 표현
>
> 케이프 밑단은 짧고 보드라운 털로 덮인 느낌을 내기 위해 아주 가는 선을 섬세하게 겹쳐서 표현했습니다.
>
>

## STEP 20

스커트 안쪽을 묘사합니다. 면의 방향을 따라 선을 겹치고 주름의 경계선은 확실하게 구분해 줍니다. 어두워지는 부분이므로 선의 밀도를 높입니다. 프릴이 스커트 안감보다는 짙어지지 않게 주의하면서 묘사합니다.

## STEP 21

허리의 리본을 묘사합니다. 검은색을 칠한 다음 깎아내는 듯한 느낌으로 반사광을 추가하고, 선 터치로 다듬습니다.

## STEP 22

리본 매듭 아래의 끈을 묘사합니다. 선을 겹쳐서 표현할 뿐만 아니라 검은색으로 칠한 부분을 깎는 듯한 느낌으로 흰색 선 터치를 추가하면 자연스럽게 반사광을 표현할 수 있습니다.

## STEP 23

전체적인 밸런스를 살피면서 흰색 면이 넓은 스커트 부분에 선 묘사를 추가합니다. 검은색과 흰색의 터치를 겹쳐서 표현합니다.

## STEP 24

다시 한번 흑백 밸런스를 확인하면서 선 터치를 추가해 정돈합니다. 빛이 강하게 닿는 부분은 과감하게 흰색을 남김으로써 일러스트 전체에 강약을 줍니다.

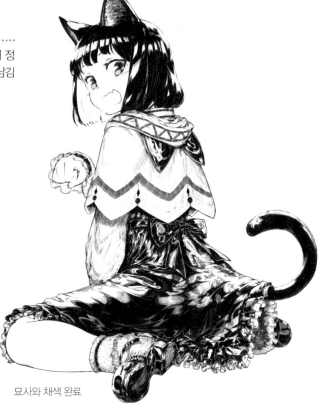

묘사와 채색 완료

## STEP 1

귀 안쪽 털의 묘사를 추가합니다. 보들보들한
털의 느낌이 보강됩니다.

## STEP 2

흐리기 효과를 준 선화를 덧대어 부드러운 분위기를 더
합니다. 지금까지 그린 선화 레이어를 복사해, [필터] 메
뉴 → [흐리기] → [가우시안 흐리기](p.155)를 적용합니
다. 여기서는 [흐림 효과 범위]를 25.00로 설정했습니다.

## STEP 3

흐리기를 적용한 선화의 불투명도를 낮춰서 어우러지게 합니다.
마지막으로 너무 밝아 보이는 부분에는 선 터치를 추가하고 스커
트 안쪽도 좀 더 어둡게 묘사한 후 마무리합니다.

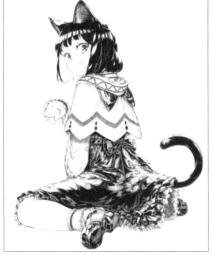

가우시안 흐리기를 한 선화 복사본만 표시

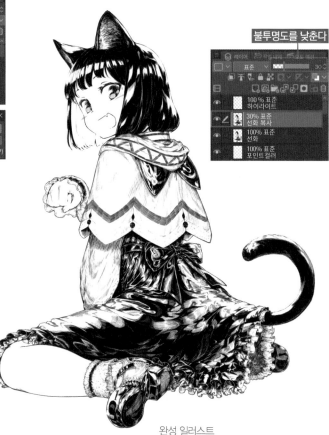

완성 일러스트

 소프트웨어 소개

## CLIP STUDIO PAINT

## Adobe Photoshop

# CLIP STUDIO PAINT

## 1 클립 스튜디오의 화면 구성

아래는 클립 스튜디오(PRO, Windows 버전)의 기본 화면입니다.

❶ **메뉴 바** : 클립 스튜디오의 기본 기능을 선택할 수 있습니다.

❷ **도구 팔레트** : 일러스트를 그릴 때 필요한 도구를 선택할 수 있습니다.

❸ **보조 도구 팔레트** : 도구별로 준비된 보조 도구를 선택할 수 있습니다.

❹ **도구 속성 팔레트** : 선택한 보조 도구의 속성을 상세 설정할 수 있습니다.

❺ **컬러 서클 팔레트** : 색을 설정할 수 있습니다.

❻ **캔버스** : 일러스트를 그리는 공간입니다.

❼ **소재 팔레트** : 패턴이나 배경 등 일러스트에 사용할 수 있는 다양한 소재와 다운로드 소재를 관리할 수 있습니다.

❽ **내비게이터 팔레트** : 캔버스 전체가 표시됩니다. 아래 도구로 캔버스의 표시를 조정할 수 있습니다.

❾ **레이어 속성 팔레트** : 선택한 레이어에 대한 다양한 설정을 할 수 있습니다.

❿ **레이어 팔레트** : 레이어의 관리 및 설정을 할 수 있습니다.

---

 **클립 스튜디오의 특징**

클립 스튜디오는 상당히 풍부한 기능이 탑재한 소프트웨어입니다. 일러스트 제작에 특화된 PRO와 다양한 만화 제작 기능이 추가된 EX가 있으며, Windows 버전 외에 macOS 버전, iPad 버전, iPhone 버전을 제공합니다.

 **무료 체험판**

클립 스튜디오는 기본적으로 유료 소프트웨어지만, 30일간 무료 체험이 가능합니다. 클립 스튜디오의 공식 사이트(https://www.clipstudio.net/kr)에서 다운로드할 수 있습니다. 모든 기능을 사용하려면 〈창작 활동 응원 사이트 CLIP STUDIO(https://www.clip-studio.com/clip_site/)〉에서 클립 스튜디오의 계정을 등록해야 합니다.

무료 체험 기간이 끝난 후에는 요금이 발생하지만, 사용자의 이용 스타일에 맞춘 다양한 플랜이 준비되어 있습니다.

## 2 각 도구의 사용법

일러스트를 그리기 위한 도구는 기본적으로 도구 팔레트와 보조 도구 팔레트에서 선택하며, 도구 속성 팔레트와 보조 도구 상세 팔레트에서 설정합니다.

도구 팔레트에서 사용할
도구를 선택

보조 도구 팔레트에서
용도에 맞는 보조 도구를 선택

도구 속성 팔레트에서
선택 중인 보조 도구의 속성을 조정

도구 속성 팔레트에 표시되지 않은 항목은
보조 도구 상세 팔레트에서 설정

## 3 도구와 소재 다운로드 하기

부속 포털 어플리케이션 CLIP STUDIO에서 새로운 도구나 소재를 다운로드할 수 있습니다. 다운로드가 가능한 아이템은 공식적으로 제공하고 있는 것, 사용자가 제작한 것 등 다양합니다.

CLIP STUDIO ASSETS을 열어서 원하는 도구나 소재를 다운로드한 후, 클립 스튜디오의 소재 팔레트에서 다운로드한 도구와 소재를 불러와서 사용할 수 있습니다.

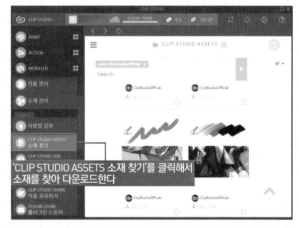

'CLIP STUDIO ASSETS 소재 찾기'를 클릭해서
소재를 찾아 다운로드한다

다운로드한 소재는 소재 팔레트의 '다운로드' 폴더에 있으므로
보조 도구 팔레트에 드래그 & 드롭해서 사용할 수 있다

드래그 & 드롭

> **TIPS**
>
> ### 클립 스튜디오의 계정 등록 방법
>
> 소재를 다운로드하려면 클립 스튜디오 계정 등록이 필요합니다. 포털 어플리케이션 'CLIP STUDIO'에서 로그인할 때 표시되는 절차에 따라 계정을 등록합니다.

# 4 색상 설정 방법

컬러 서클 팔레트를 클릭하거나 드래그하면 색상을 설정할 수 있습니다. 묘사 때
사용할 색상은 메인 컬러, 서브 컬러, 투명색에서 선택할 수 있습니다.

메인 컬러

서브 컬러

투명색

메인 컬러 또는 서브 컬러를 더블 클릭하면 색 설정 창이 나타납
니다. 여기서는 RGB 값을 입력해서 색을 설정합니다.

더블 클릭

RGB 값 입력

# 5 스포이트 도구로 색상 선택하기

[스포이트] 도구는 원하는 부분의 색을 추출해서(클릭해서) 색을 설정합니다. 보조 도구
팔레트에서 [표시색 취득]은 캔버스 상의 표시색을, [레이어에서 색 취득]은 선택 중인 레
이어의 색을 추출합니다.

[스포이트] 도구

(TIPS) **[스포이트] 도구의 바로가기**

브러시 타입의 도구를 사용할 때 Alt 키를 누르면 [스포이트] 도구로 전환됩니다.

클릭

클릭한 부분의 색으로 설정된다

# 6 선택 범위 지정

[선택 범위]는 그 범위만을 묘사하거나 채색할 때 사용합니다. [선택 범위] 도구나 [자동 선택] 도구로 선택 범위를 설정할 수 있습니다.

[선택 범위] 도구

[자동 선택] 도구

[선택 범위] 도구 → 보조 도구 [직사각형 선택]으로 드래그

직사각형의 선택 범위가 설정된다

# 7 선택 범위의 확장 및 축소

[선택 범위] 메뉴 → [선택 범위 확장]에서 선택 범위를 px 단위로 확장 또는 [선택 범위 축소]로 축소할 수 있습니다.

[선택 범위 확장]에서 px 수치 조정

입력한 px 수치만큼 선택 범위가 확장

149

# 8 레이어의 기본

레이어는 페인트 소프트웨어의 대표적인 기능입니다. 애니메이션의 셀화처럼 일러스트를 그린 투명 시트를 여러 장 겹쳐서 1장의 이미지를 만듭니다.

레이어를 부분별 또는 색상별로 나눠 두면 일부만 수정하거나 색을 바꿀 때 작업이 편리합니다.

1장의 이미지를 형성

# 9 레이어 폴더

복수의 레이어를 1개의 폴더로 모으는 기능입니다. 부분별 또는 색상별로 정리해 두면 레이어 관리가 편리합니다.

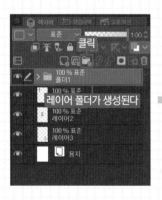
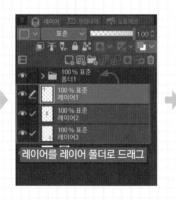
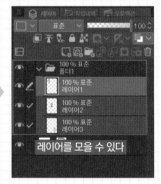

레이어를 레이어 폴더로 드래그     레이어를 모을 수 있다

---

 **TIPS 레이어 이름 변경**

레이어나 레이어 폴더 이름은 관리하기 쉽도록 자유롭게 변경할 수 있습니다.

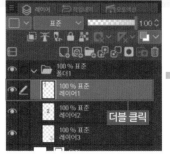

# 10 레이어의 불투명도

레이어의 묘사 내용을 투명하게 하는 기능입니다. 레이어 팔레트의 불투명도를 낮출수록 묘사 내용이 옅어집니다.

# 11 레이어의 합성 모드

아래 레이어와 색을 겹치는 방식을 설정하는 기능입니다. 다양한 합성 모드가 있으며 색의 통일감을 주거나 색을 변경할 때 합성 모드를 사용하면 다채로운 표현이 가능합니다.

합성 모드 '표준'의 겹침 방법

합성 모드 '곱하기'의 겹침 방법

# 12 아래 레이어에서 클리핑

'아래 레이어에서 클리핑'을 설정한 레이어의 묘사 범위는 바로 아래에 있는 레이어의 묘사 범위 내로 한정됩니다. 위에 겹친 레이어가 아래 레이어의 범위 밖으로 삐져나오지 않게 채색하고 싶을 때 유용한 기능입니다.

클릭으로 '아래 레이어에서 클리핑'을 설정

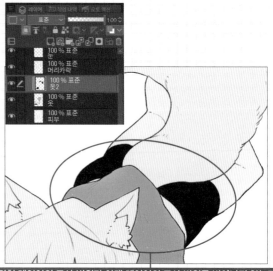

겹친 레이어의 묘사 범위가 아래 레이어의 묘사 범위를 벗어나지 않는다

# 13 투명 픽셀 잠금

'투명 픽셀 잠금'을 설정한 레이어의 투명한 부분에는 그릴 수 없습니다. 레이어를 나누지 않고 칠할 때 편리한 기능입니다.

클릭해서 '투명 픽셀 잠금' 설정

브러시로 그리기

투명 부분에는 그릴 수 없다

# 14 레이어에서 선택 범위 지정

레이어의 섬네일을 Ctrl + 클릭(macOS: command + 클릭)하면 레이어의 묘사 부분을 선택 범위로 잡을 수 있습니다.

묘사 부분이 선택 범위로 지정된다

레이어의 섬네일을 Ctrl + 클릭

# 15 레이어 마스크

레이어의 묘사 내용 중 일부를 보이지 않게 숨기는 기능입니다. 묘사 내용을 지우는 것이 아니라 숨기기만 하는 것이므로(마스크를 씌운다고 표현하기도 함) 언제든지 원래대로 되돌릴 수 있습니다. 레이어 마스크 작성은 레이어 팔레트의 '레이어 마스크 작성'을 클릭하거나 [레이어] 메뉴 → [레이어 마스크] 등에서 할 수 있습니다.

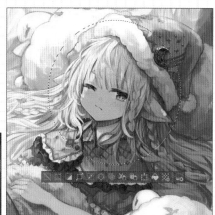

선택 범위를 지성한 상태에서
[레이어 마스크 작성]을 클릭

 TIPS

## 브러시나 지우개 도구로 마스크 범위를 조정한다

레이어 마스크의 섬네일을 선택한 상태에서 [펜] 도구 등의 브러시나 지우개 도구로 레이어 마스크의 범위를 조절할 수 있습니다. 지우면 마스크 범위를 늘릴 수 있고 묘사하면 줄일 수 있습니다.

레이어 마스크의 섬네일

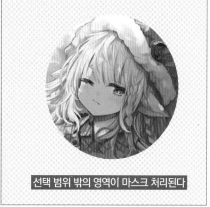

선택 범위 밖의 영역이 마스크 처리된다

# 16 퀵 마스크

[선택 범위] 메뉴 → [퀵 마스크]로 [퀵 마스크 레이어]를 만들 수 있습니다. 이 레이어에 묘사하고 더블 클릭하면 묘사 내용을 선택 범위로 잡을 수 있습니다. 채색된 상태에서 선택 범위를 잡을 수 있는 편리한 기능입니다.

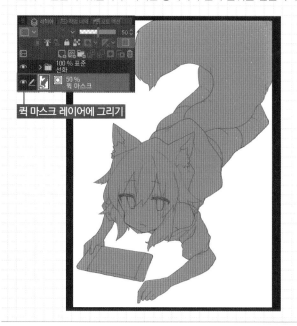

퀵 마스크 레이어에 그리기

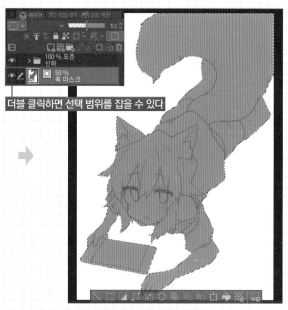

더블 클릭하면 선택 범위를 잡을 수 있다

# 17 레이어 컬러

레이어 컬러를 설정하면 레이어에 그린 선이나 채색한 색상을 다른 색으로 바꿀 수 있습니다. 선화 등을 작업할 때 러프 스케치나 밑그림의 색을 바꿔서 보기 쉽게 조정하는 등 활용 방법은 다양합니다.

> **TIPS** 레이어 컬러의 색
>
> 레이어 컬러의 색은 레이어 속성에서 자유롭게 변경할 수 있습니다.
>
>

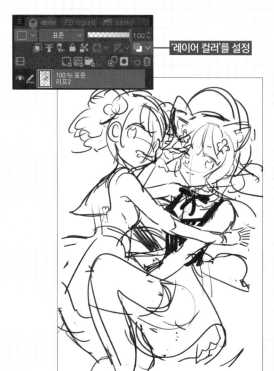

'레이어 컬러'를 설정

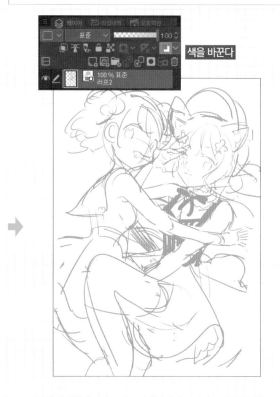

색을 바꾼다

# 18 색조 보정 레이어

색조 보정 레이어는 작성한 위치보다 아래에 있는 레이어에 대해 다양한 보정 효과를 설정하는 레이어입니다.

레이어의 묘사 내용에 직접 효과를 주는 것이 아니며, 언제든지 설정값을 변경할 수 있습니다. 색조 보정 레이어를 삭제하면 보정 전 상태로 돌아갑니다.

[레이어] 메뉴 → [신규 색조 보정 레이어]에서 다양한 종류의 색조 보정 레이어를 작성할 수 있습니다.

> **TIPS** 레이어 마스크로 범위 조정
>
> 레이어 마스크를 사용하면 색조 보정 레이어의 효과 범위를 조정할 수 있습니다.
>
> 레이어 마스크의 섬네일
>
>

더블 클릭해서 언제든지 보정 내용을 변경할 수 있다

# 19 필터

선택한 레이어를 가공할 수 있는 기능입니다. [필터] 메뉴에 다양한 가공 방법이 있습니다.

| 필터(I) | 창(W) | 도움말(H |
|---|---|---|
| 흐리기(B) | | > |
| 선명함(S) | | > |
| 효과(E) | | > |
| 변형(T) | | > |
| 그리기(D) | | > |
| 선화 수정(L) | | > |

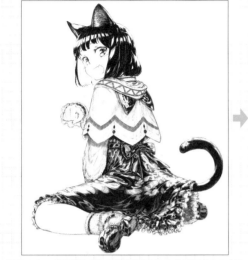

'가우시안 흐리기'의 경우

레이어의 묘사가 흐릿해진다

# 20 변형 조작

레이어의 묘사 내용을 변형하는 기능입니다. 확대, 축소, 회전 외에도 자유 변형이나 메쉬 변형 등으로 자유롭게 바꿀 수 있습니다. [편집] 메뉴 → [변형]에서 실행할 수 있습니다.

[확대/축소/회전] 기능을 실행해 표시되는 핸들을 드래그한다

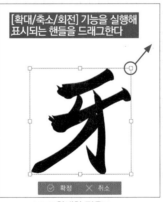

확대할 경우

[메쉬 변형] 기능을 실행해 표시되는 핸들을 드래그한다

메쉬 변형할 경우

# Adobe Photoshop

## 1 포토샵의 화면 구성

아래는 포토샵(2020, Windows 버전)의 기본 화면입니다.

❶ **메뉴 바** : 포토샵의 기본 기능을 선택할 수 있습니다.

❷ **옵션 바** : 선택한 도구와 조작 옵션이 표시됩니다.

❸ **도구 패널** : 도구를 선택할 수 있습니다.

❹ **문서 창** : 작업 중인 일러스트를 표시합니다.

❺ **각종 패널 독** : 패널에는 컬러 패널과 레이어 패널 등 조작
  과 설정이 가능한 다양한 종류가 있습니다.

독에는 복수의 패널을 정리해 둘 수 있습니다. 패널을 닫거나
열 수 있고, 독립된 패널로도 사용하는 등 자유롭게 구성할 수
있습니다.

---

 **포토샵의 특징**

사진 가공을 주로 하는 소프트웨어이므로 가공이나 색조
보정과 같은 기능이 뛰어납니다. 브러시 종류도 다양해서
페인트 도구를 대표하는 소프트웨어라고 해도 과언이 아닐
정도로 인기가 많습니다. Windows 버전 외에도 macOS 버
전, iPad 버전도 제공하고 있습니다.

 **무료 체험판**

포토샵은 기본적으로 월정액 또는 연간 정액제로 판매되는데, 7일간 무
료 체험이 가능합니다. 기능이 제한된 Elements 버전은 30일간 무료 체
험도 가능합니다. Adobe 공식 홈페이지(https://www.adobe.com/jp/)에서
다운로드할 수 있습니다.

## 2 레이어의 혼합 모드

아래 레이어와 색을 겹치는 방식을 설정하는 기능입니다. 클립 스튜디오의 합성 모드(p.151)와 비슷하며 사용법도 거의 동일합니다.

## 3 레이어 마스크

레이어의 묘사 내용 일부를 보이지 않게 숨기는 기능입니다. 레이어 패널의 '레이어 마스크를 추가 ⬛' 아이콘을 클릭하거나, [레이어] 메뉴 → [레이어 마스크] 등에서 설정할 수 있습니다. 클립 스튜디오의 레이어 마스크(p.153)와 사용 방법은 동일합니다.

레이어 마스크의 섬네일

[레이어 마스크를 추가] 아이콘 클릭

## 4 조정 레이어

조정 레이어보다 아래에 있는 레이어에 대해서 보정 효과를 설정할 수 있는 레이어입니다. [레이어] 메뉴 → [새 조정 레이어]에서 다양한 조정 레이어를 만들 수 있습니다. 보정 내용은 [속성] 패널에서 조정할 수 있습니다. 클립 스튜디오의 [색조 보정 레이어](p.154)와 비슷한 기능으로 사용 방법도 거의 동일합니다.

# 찾아보기

클립 스튜디오로 제작하는

# 동물귀 캐릭터
# 일러스트 테크닉

1판 1쇄 | 2021년 2월 22일
1판 2쇄 | 2023년 6월 26일
지 은 이 | 슈가오 · 호시 · 사쿠라 오리코 · 리무코로 · 마키히쓰지 · jaco
옮 긴 이 | 이 은 정
발 행 인 | 김 인 태
발 행 처 | 삼호미디어
등     록 | 1993년 10월 12일 제21-494호
주     소 | 서울특별시 서초구 강남대로 545-21 거림빌딩 4층
          www.samhomedia.com
전     화 | (02)544-9456(영업부) / (02)544-9457(편집기획부)
팩     스 | (02)512-3593

ISBN 978-89-7849-633-9 (13600)